通过色彩传递品牌形象

SendPoints 善本 编著

完美色彩

轻松配出好设计

基础知识 × 配色方案 × 案例解析

品牌设计师必备的配色工具书

http://www.hustp.com

中国·武汉

图书在版编目（CIP）数据

完美色彩：轻松配出好设计 / SendPoints 善本编著 . – 武汉：华中科技大学出版社，2020.8
ISBN 978-7-5680-6196-4

Ⅰ．①完… Ⅱ．①S… Ⅲ．①色彩－设计 Ⅳ．① J063

中国版本图书馆 CIP 数据核字 (2020) 第 079442 号

完美色彩：轻松配出好设计
Wanmei Secai: Qingsong Peichu Haosheji

SendPoints 善本　编著

出版发行：华中科技大学出版社（中国 · 武汉） 武汉市东湖新技术开发区华工科技园	电话：（027）81321913 邮编：430223

策划编辑：	段园园　林诗健	执行编辑：李炜姬	设计指导：林诗健	翻　译：李炜姬			
责任编辑：	段园园	责任监印：朱　玢	责任校对：周怡露	书籍设计：陈　挺			

印	刷：深圳市龙辉印刷有限公司
开	本：787 mm × 1092 mm　1/16
印	张：13
字	数：145 千字
版	次：2020 年 8 月第 1 版　第 1 次印刷
定	价：128.00 元

投稿热线：13710226636　　duanyy@hustp.com
本书若有印装质量问题，请向出版社营销中心调换
全国免费服务热线：400-6679-118　竭诚为您服务
版权所有　　侵权必究

色彩属性
4

无彩色和有彩色
5

色彩模式
6

色相环
8

配色方案
10

案例配色解析
20

色彩属性

对设计师来讲,了解色彩知识是十分必要的。色彩理论解释了光的特性和人们对色彩的感知,同时还涉及对设计有帮助的色彩混合模式和色彩搭配方案。

色 相

色相指颜色所呈现出来的质的面貌,是用来区分颜色最明显的特征,如红、黄、绿、蓝等。表示颜色时,色相可以用圆环中的0°~360°来表示。

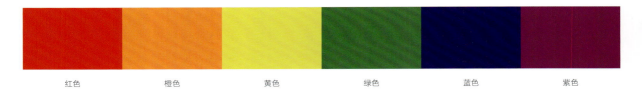

红色　　　　橙色　　　　黄色　　　　绿色　　　　蓝色　　　　紫色

明 度

明度指色彩明暗的程度。白色的明度最高,黑色的明度最低。在任何一种颜色中添加白色,其明度会升高,添加黑色,其明度则会下降。高明度的颜色看起来明亮,低明度的颜色看起来暗淡。明度的范围用百分比表示为0%~100%。

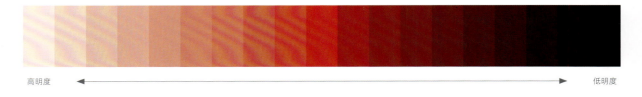

高明度　←——————————————————————————→　低明度

纯 度

纯度指颜色的鲜艳程度,也叫饱和度或浓度,其测量范围是0%(灰)~100%(完全饱和)。饱和度影响颜色中纯色的多寡,饱和度高的色彩看起来鲜艳、饱满、生动,随着其他元素的加入,饱和度不断降低,颜色由鲜艳变浑浊。纯度最高的色彩是原色,纯度最低的色彩是灰色。

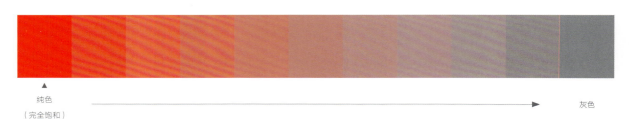

纯色
(完全饱和)　　　　　　　　　　　　　　　　　　　　　　　　灰色

无彩色和有彩色

根据是否具有色相和饱和度这两个属性,色彩大体可以分为两大类,即无彩色和有彩色。

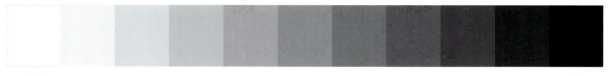

白色　　　　　　　　　　　　　　　　　　　　　　　　　　　　　　　　　　　　　　黑色

无彩色

无彩色指无色彩感的黑、白、灰。无彩色是按照一定的变化规律,由白色逐渐变为浅灰、中灰、深灰甚至黑色。无彩色只有明度变化,色相值与饱和度值均为0。其中互补色混合可以产生灰色。

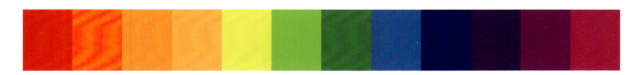

有彩色

有彩色指具有红、橙、黄、绿、蓝、紫等色彩感觉的颜色。任何有彩色都具备三个基本特征:色相、纯度、明度。有彩色包括可见光谱中的全部色彩,以红、橙、黄、绿、青、蓝、紫为基本色,通过基本色之间不同量的混合,或与黑、白、灰之间不同量的混合,形成五彩缤纷的色彩。

同时运用无彩色和有彩色的设计

色彩模式

RGB 和 CMYK 基于加色和减色的理念，是两种主要的色彩模式。加色法作用于所有发光体，通过混合不同波长的光产生不同的色彩，加入的光线越多，色彩就越亮，所有光线汇合即产生白光。减色法作用于反射光，主要指颜料的成色原理，颜料通过吸收不同波长的光、反射特定的光来形成人眼所看到的色彩。

RGB

RGB 代表光的三原色：红（Red）、绿（Green）、蓝（Blue）。RGB 色彩模式是一种加色模式，将红光、绿光和蓝光以不同的比例混合，可以合成各种各样的色光。RGB色彩模式主要用在一些电子设备上，如电脑显示器和电视等。同时，RGB 色彩模式是绘图软件常用的一种颜色模式。

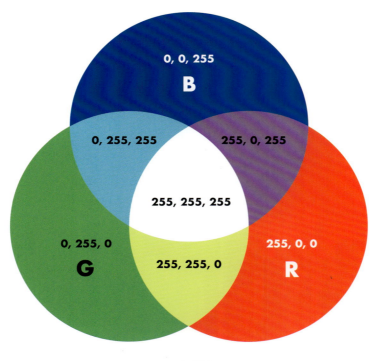

RGB色彩模式

CMYK

CMYK色彩模式是一种颜料模式，它利用色料的三原色混色原理，加上黑色油墨，形成各种各样的色彩。CMYK 分别代表青色（Cyan）、洋红色（Magenta）、黄色（Yellow）和定位套版色黑色（Key color）。这种模式属于减色模式，广泛运用于绘画和印刷领域。

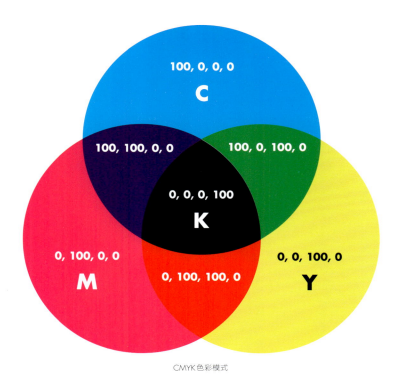

CMYK色彩模式

PMS

PMS 是 Pantone Matching System 的缩写,俗称专色。专色印刷是指在印刷过程中,不通过 C、M、Y、K 四色调和,而是直接运用特殊油墨来进行印刷。专色具有色块平整、色彩亮丽的特点,当有大面积平网色块或需要极其鲜艳的色彩时会运用到专色印刷,常用的印金、印银、印荧光色也属于专色印刷的范畴。(注:专色印刷通常需要配合潘通色卡使用)

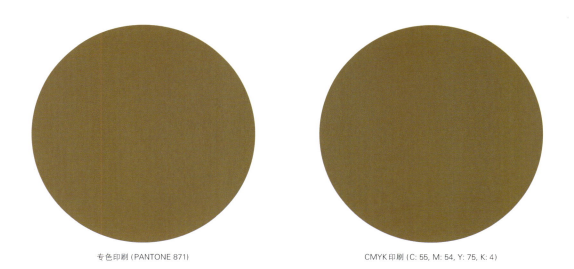

专色印刷 (PANTONE 871) CMYK 印刷 (C: 55, M: 54, Y: 75, K: 4)

色相环

色相环（也称为色轮）是将色相按照一定的顺序排列组合而成的环。它是色彩学的一个工具，可以帮助人们理解色彩之间的关系，并进行色彩搭配。基础的十二色色相环由瑞士色彩学大师约翰·伊顿（Johannes Itten）提出，其结构是以三原色为基础色相，构成一个等边三角形，在三原色之间加入二次色，再将这六种颜色中相邻的两种颜色调和得到三次色，最后将三次色放于三原色和二次色之间，便产生了十二色色相环。除了基础的十二色色相环外，也可依此延伸出二十四色色相环、四十八色色相环甚至更多颜色的色相环。

三原色

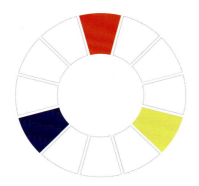

三原色是最基本的颜色，无法用其他颜色调配。在绘画和印刷领域，人们对三原色有着不同的定义。颜料三原色为红色、黄色、蓝色（如上图）。而印刷三原色为洋红色、黄色和青色。

二次色

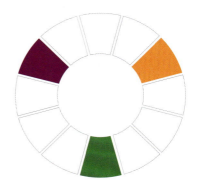

二次色是由三原色相互混合、调和出来的颜色，如红与黄调配而成的橙色，黄与蓝调配出的绿色，红与蓝调配出的紫色。

三次色

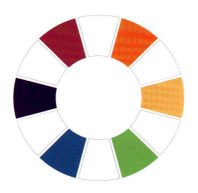

三次色是由三原色和二次色调和而成的颜色，如红紫和蓝紫色。

十二色色相环

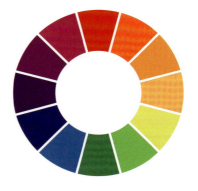

三原色、二次色和三次色构成十二色色相环。

类似色

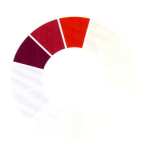

类似色是指在色相环中相邻的色相,色相环中 90°以内的颜色互为类似色。

互补色

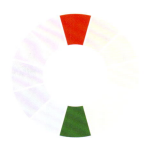

互补色是指在色相环中处于相对位置的色相,即 180°相对的两个颜色。

分裂互补色

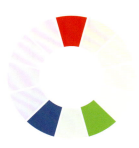

分裂互补色指色相环中一种颜色与其互补色两侧相邻的颜色组成的三个颜色。

三色系

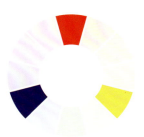

三色系指色相环中平均分布,构成等边三角形的三个颜色。

四色系

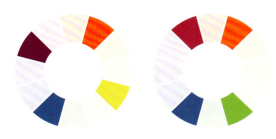

四色系指色相环上两对互补色组成的四个颜色。

冷暖色

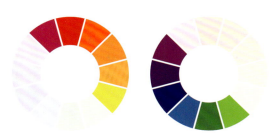

暖色指给人以温暖印象的颜色,如红色、黄色、橙色等色系的颜色。冷色指给人以冷、凉印象的颜色,如蓝色、紫色、绿色等色系的颜色。

配色方案

配色方案是指设计中颜色的组合与搭配方式。有效的配色方案兼具美学与实用性功能。下面我们讲到的一些配色原则将有助于搭配出既具有美学价值,又具有功能性的配色。

统一、调和的配色方案

同一色相配色

同一色相配色指由色相一致,只有纯度和明度变化的颜色组合而成的配色,如橘红色和鲜红色。由同一色相构成的配色往往主题明确,具有统一感,给人简约、和谐、稳重、干练的印象。

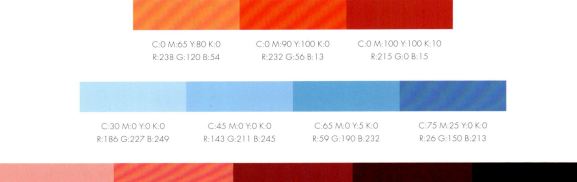

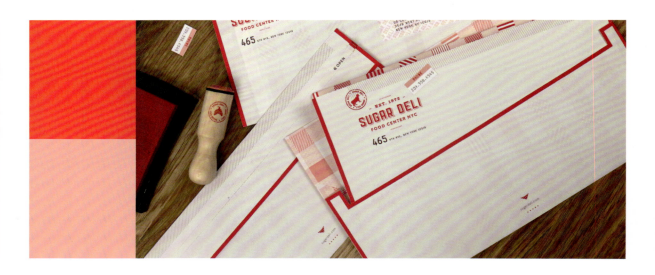

类似色相配色

类似色相配色指由色相环上相互邻近即色相相近的颜色构成的配色,如橙色、黄色与黄绿色。与同一色相配色相比,类似色相配色稍微扩展了色相的范围,有着更加丰富的变化,自然、和谐,又有一定的视觉动感。

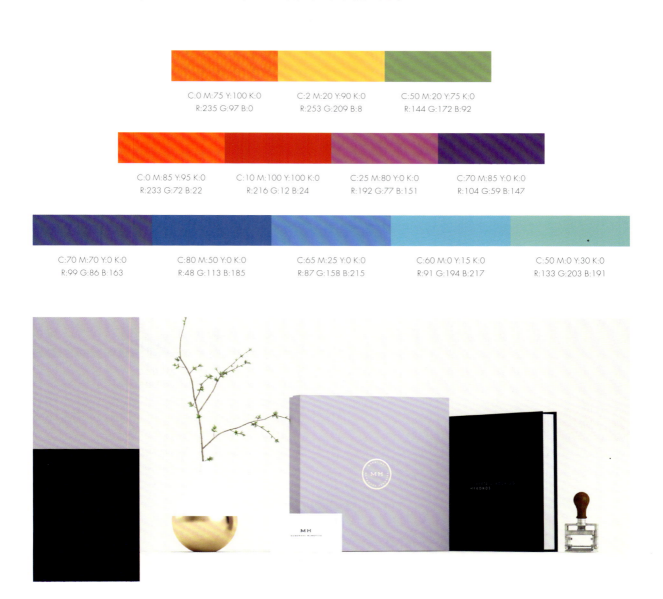

同一色调配色

同一色调配色指由明度和纯度都相同的颜色组合而成的配色。色调统一不会产生明显的强弱与对比,给人以整体而均衡的感觉。需要注意的是,颜色本身具有明度和纯度属性,如黄色的明度较高、蓝色的明度较低,想要取得色调一致的配色,我们可以将选取的颜色黑白化,若产生的灰色无色差、无明度差,则表示原有颜色的明度与纯度一致,反之则不然。通常同一明度或者同一纯度的配色也可以取得整体性和统一性的效果。

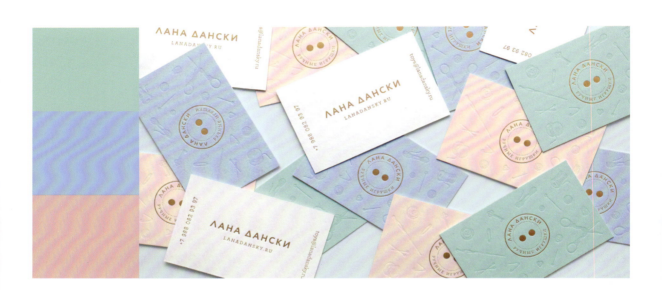

类似色调配色

类似色调配色指由明度和纯度具有细微差异的颜色组合而成的配色。色调的微妙差异既保持了整体性，又能体现出色彩的动感，让设计的表情更为丰富。

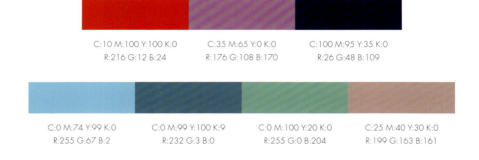

C:5 M:10 Y:55 K:0	C:25 M:55 Y:95 K:0	C:0 M:70 Y:75 K:0	C:30 M:95 Y:100 K:0	C:85 M:100 Y:45 K:10
R:246 G:227 B:135	R:199 G:131 B:32	R:237 G:109 B:61	R:185 G:45 B:34	R:69 G:37 B:90

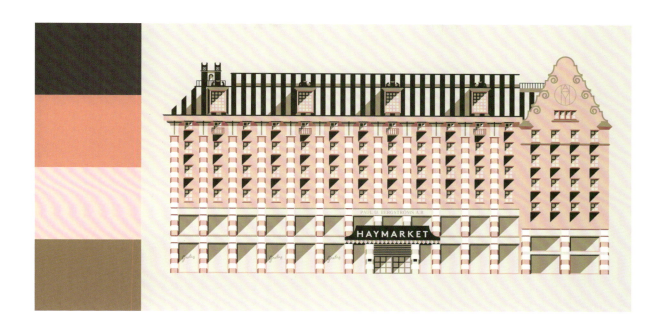

逐层配色

逐层配色指由色相、明度或纯度按照一定顺序规则变化的颜色组合而成的配色,包括按照色相环顺序构成的渐变色,以及明度和纯度以某个基准逐渐变化,并以一定的顺序排列构成的层次感配色等。这种配色能够体现色彩的节奏感和流动效果,具有秩序性,使人感到安心、稳重。

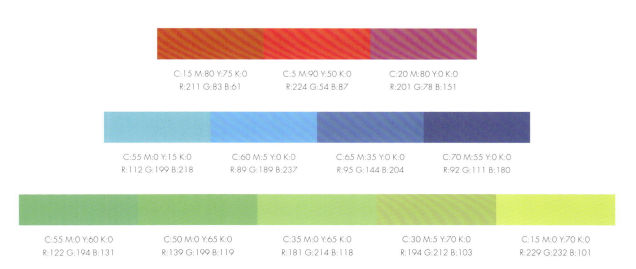

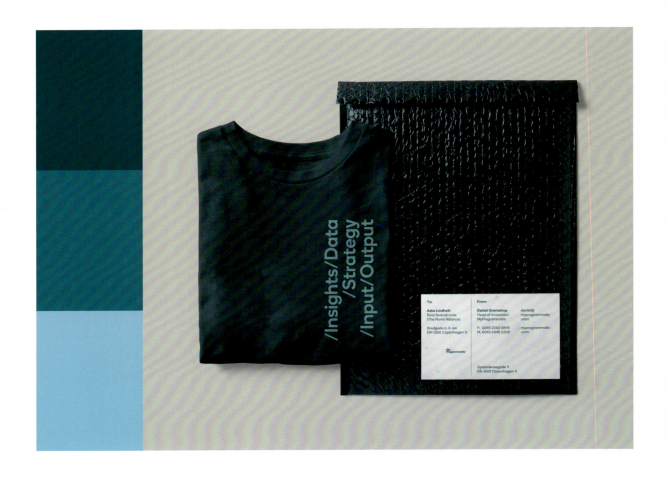

分隔色统一配色

分隔色统一配色指添加分隔色建立颜色之间联系的配色。这种配色是在色调迥异、没有任何共通性的颜色之间加入分隔色,以缓和颜色之间的冲突,从而建立一种统一感,如互补色配色中加入灰色分隔色。

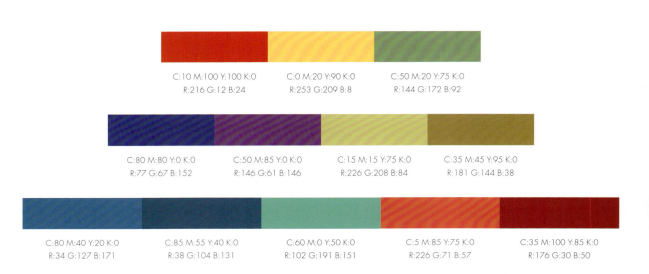

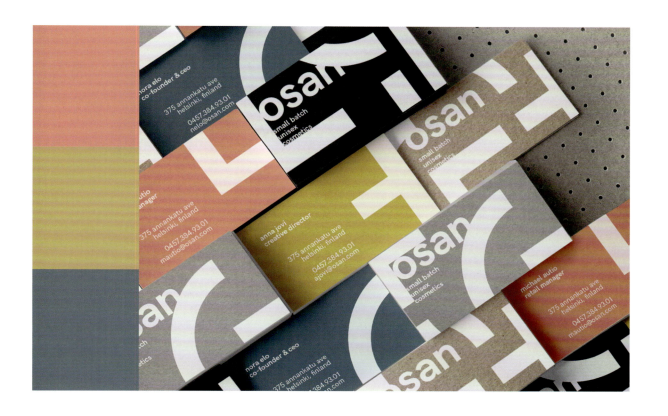

对比、变化的配色方案

对比色相配色

对比色相指由色相环上位置相距较远（色相环中 135°～200°内的颜色）的对比色相的颜色组合而成的配色，如绿色与蓝紫色。这种配色的色相对比效果明显，色彩相互映衬，让人印象深刻。

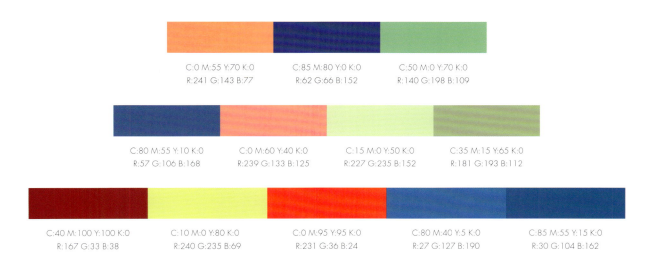

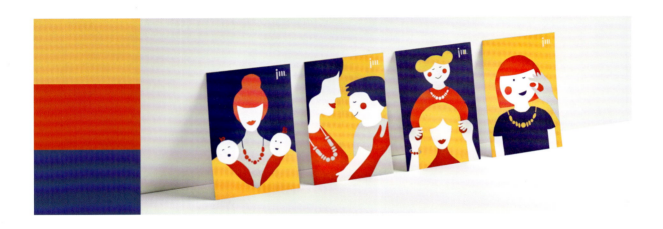

互补色相配色

互补色相配色是指由色相环上相对（角度为 180°）的色相的颜色组合而成的配色。互补色相配色中的色相对比效果强烈，可以营造强烈的视觉冲击，给人活跃、刺激的印象。

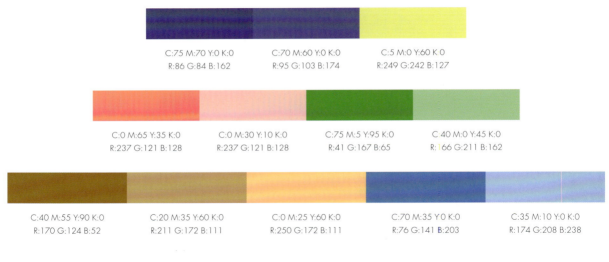

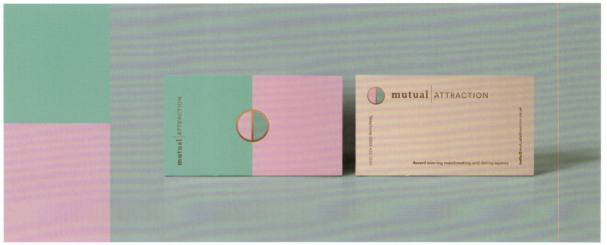

对比色调配色

对比色调配色是指由色调差异较大的颜色组合而成的配色,对比色调包括明度差异构成的对比,以及纯度差异构成的对比,如高明度与低明度的对比,高纯度与低纯度的对比。这种配色可以突出画面重点和对比效果,给人明快、鲜活的印象。

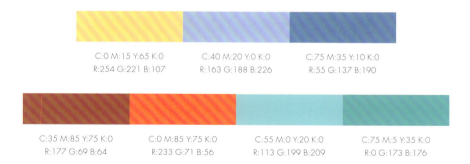

C:0 M:15 Y:65 K:0
R:254 G:221 B:107

C:40 M:20 Y:0 K:0
R:163 G:188 B:226

C:75 M:35 Y:10 K:0
R:55 G:137 B:190

C:35 M:85 Y:75 K:0
R:177 G:69 B:64

C:0 M:85 Y:75 K:0
R:233 G:71 B:56

C:55 M:0 Y:20 K:0
R:113 G:199 B:209

C:75 M:5 Y:35 K:0
R:0 G:173 B:176

C:35 M:20 Y:80 K:0
R:182 G:184 B:77

C:55 M:85 Y:70 K:20
R:120 G:57 B:63

C:0 M:30 Y:60 K:0
R:249 G:194 B:112

C:85 M:65 Y:75 K:35
R:39 G:67 B:59

C:60 M:60 Y:0 K:0
R:121 G:107 B:175

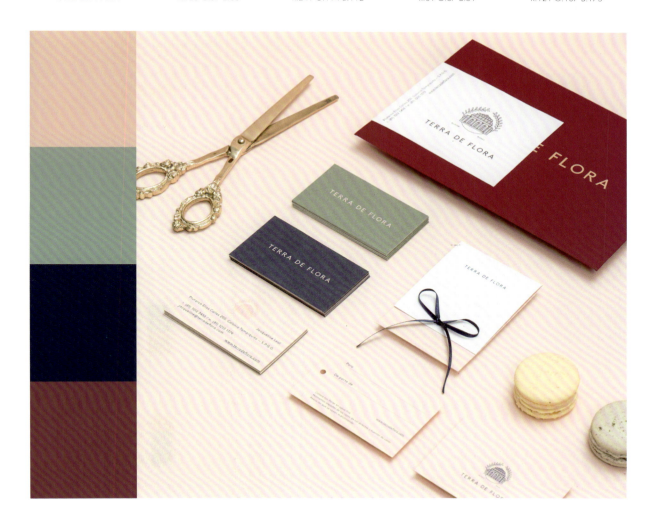

强调色配色

强调色配色是指在统一的配色中添加强调色以突出视觉重点的配色方法。强调色一般选择基本色的对比色相、色调差异明显的色彩、冷暖属性相对的色彩或者白色和黑色。使用这种配色方法需要注意不同颜色之间的比例，一般强调色以小面积展现。

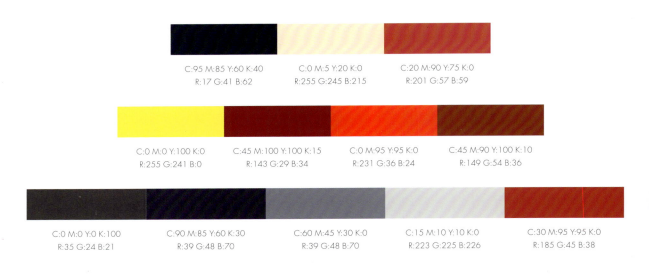

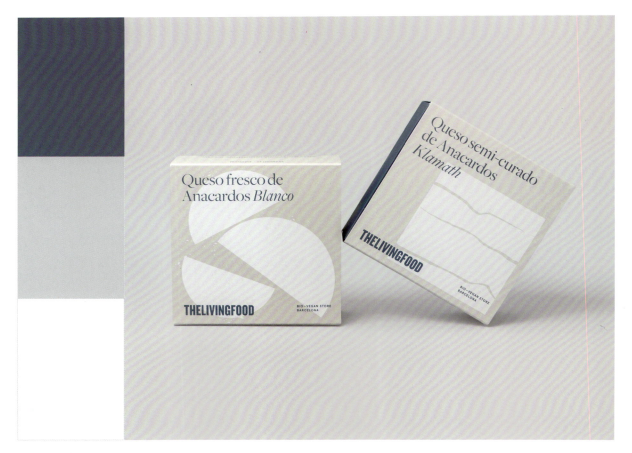

分隔色凸显配色

分隔色凸显配色是指添加分隔色来隔断颜色之间联系的配色方式。这种配色利用颜色的明暗、深浅、浓淡等进行分割，以营造凸显的效果，如高纯度的暖色中配以深色的冷色色相分隔，白色或者黑色分隔色的运用等。

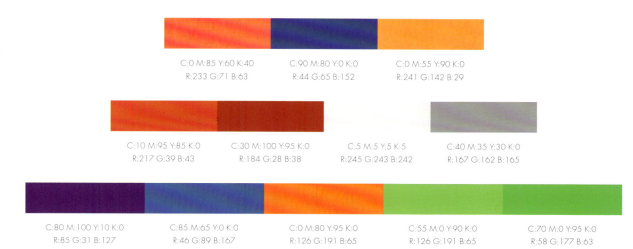

C:0 M:85 Y:60 K:40
R:233 G:71 B:63

C:90 M:80 Y:0 K:0
R:44 G:65 B:152

C:0 M:55 Y:90 K:0
R:241 G:142 B:29

C:10 M:95 Y:85 K:0
R:217 G:39 B:43

C:30 M:100 Y:95 K:0
R:184 G:28 B:38

C:5 M:5 Y:5 K:5
R:245 G:243 B:242

C:40 M:35 Y:30 K:0
R:167 G:162 B:165

C:80 M:100 Y:10 K:0
R:85 G:31 B:127

C:85 M:65 Y:0 K:0
R:46 G:89 B:167

C:0 M:80 Y:95 K:0
R:126 G:191 B:65

C:55 M:0 Y:90 K:0
R:126 G:191 B:65

C:70 M:0 Y:95 K:0
R:58 G:177 B:63

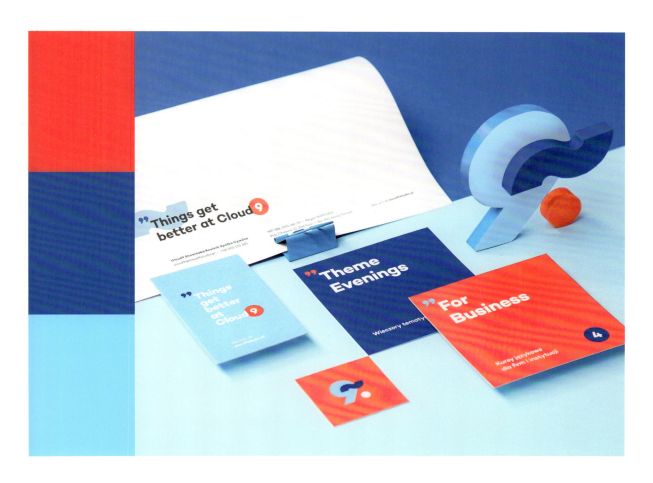

案例配色解析

Snob

工作室：Asís　设计师：Clara Fernández, Francisco Andriani

Snob是一个新开张的四星级精品酒店，主格调是向巴黎女性"时尚与高冷"的气质致敬。大片的绿色象征着巴黎人渴望的真实。至于酒店的形象设计，设计师希望能够让人想起装饰艺术，但又要有现代的印记。装饰艺术常常结合浓烈的颜色和色调，因而设计师采用了金色作为装饰。整体设计上，使用的颜色较少，但极具感染力，符合酒店的品牌特性。配色是这个品牌设计出彩的地方，饱含个性、充满魅力，又带给人新鲜感。

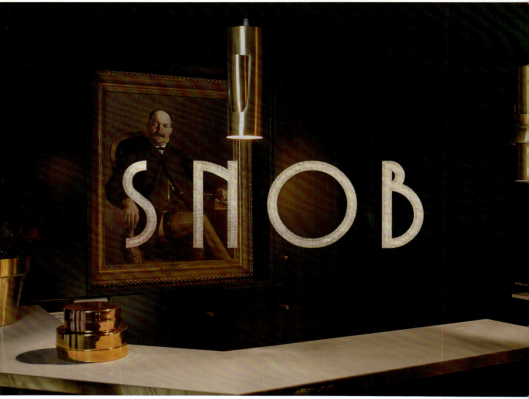

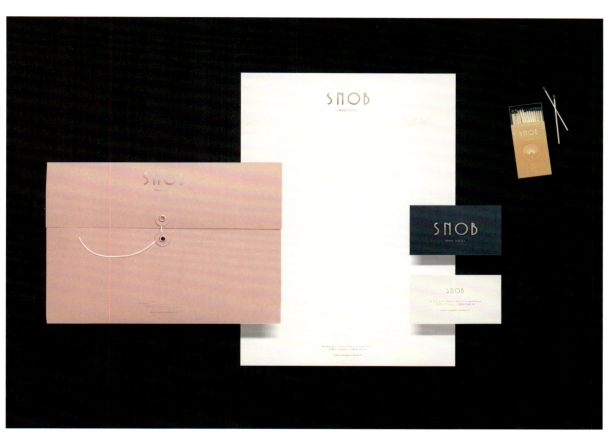
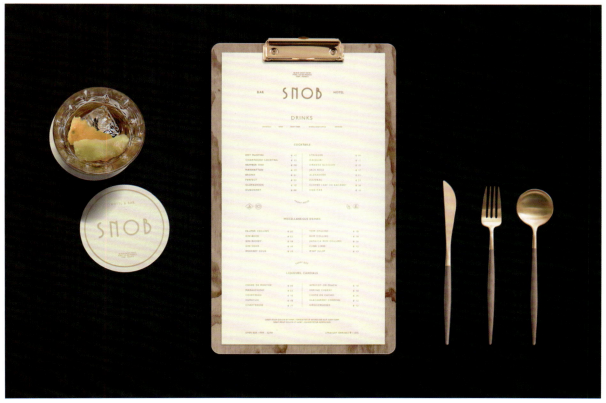

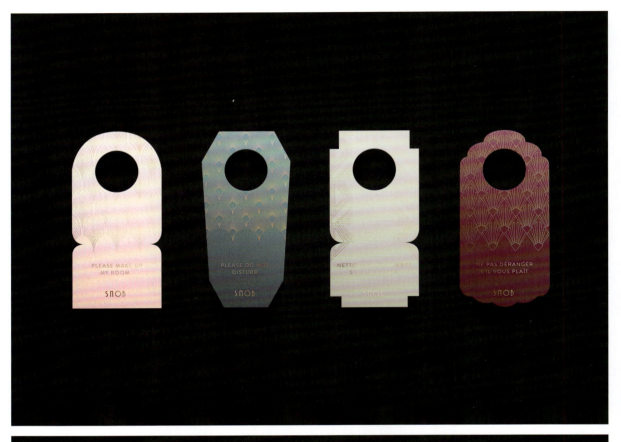

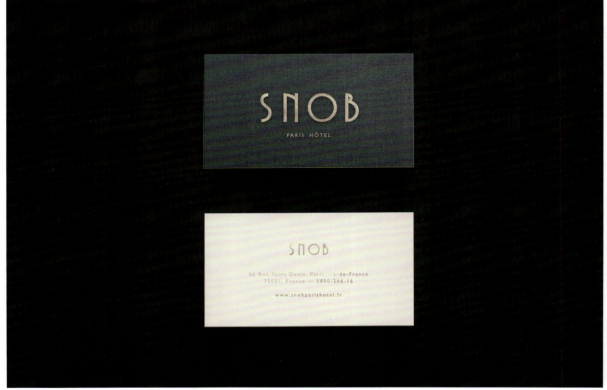

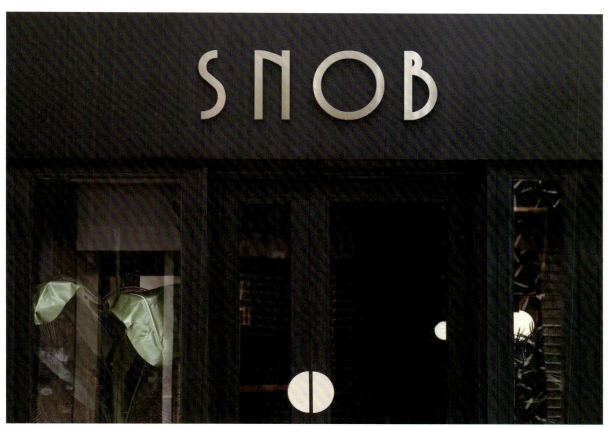
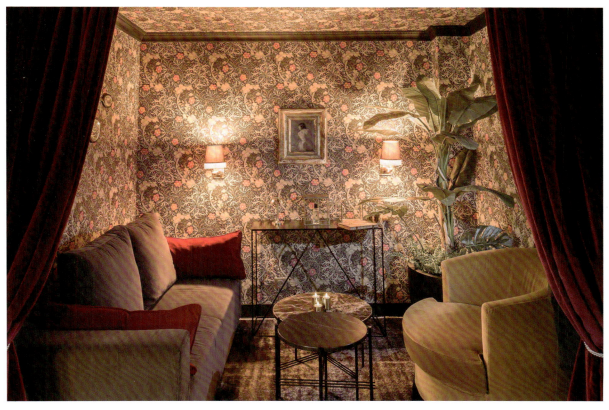

Montelena

工作室：Anagrama

Montelena 是一个独特的饮食和聚会空间，它饱含名厨 Alberto Sentíes 对烹饪的热情。设计采用了和石材等人工材料色彩相仿的灰色调，并与强烈而明亮的金色形成鲜明对比。不同色调的灰色和铜色，让烹饪的理念与空间完美融合，同时营造出一种神秘感。

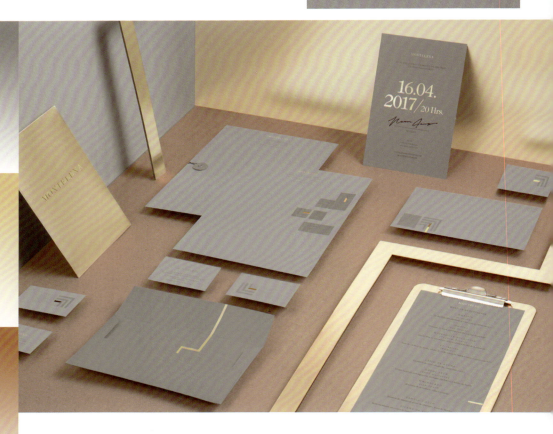

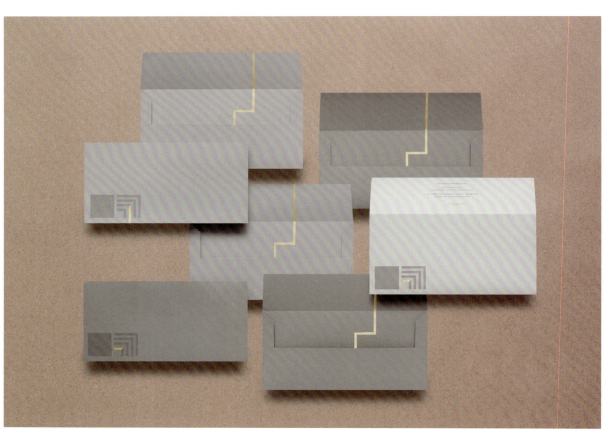
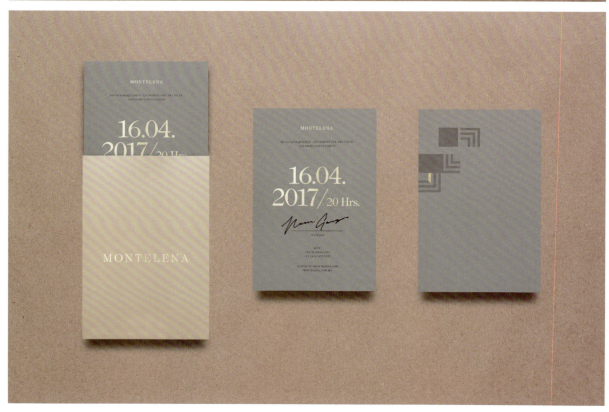

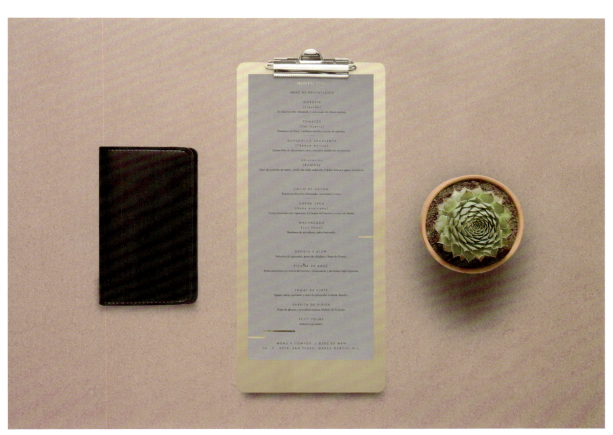
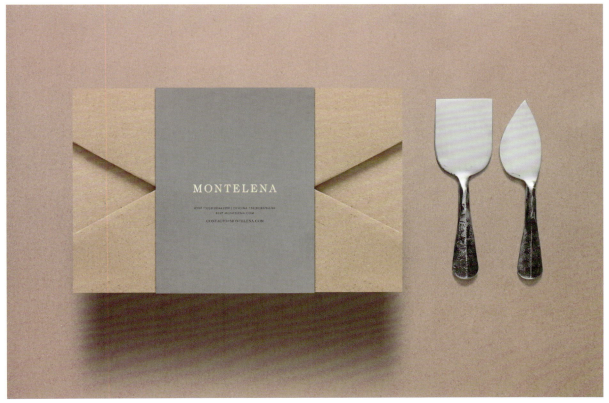

Common Lot

工作室：Perky Bros 设计师：Jefferson Perky

Common Lot 是大厨 Ehren Ryan 的第一家餐厅。这家餐厅的视觉形象设计基于一个想法：Ryan 是家中的"黑羊"——他非常与众不同，如同一群白羊中的一只黑羊。因此设计师在设计中运用了牧场、羊群等元素。整个视觉系统别具一格，风格鲜明，成熟之余又不乏个性表达。其中各种灰度差别细微的黑色与棕色和白色形成对比，设计师采用了具有原始粗糙质感的纸张，在铜箔的点缀下，营造出大自然般的淳朴感及品质感。

PANTONE BLACK U

PANTONE 402 U

PANTONE 476 U

PANTONE 876 U (Metallic)

C:2 M:1 Y:1 K:0

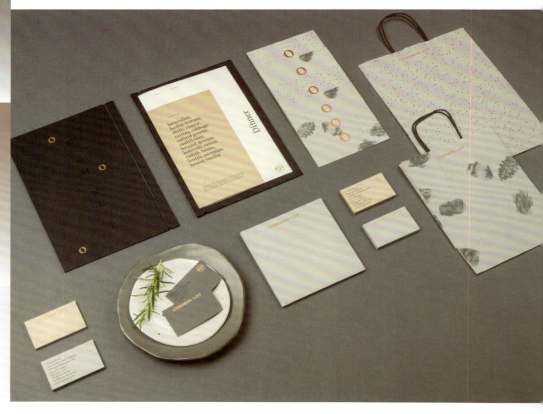

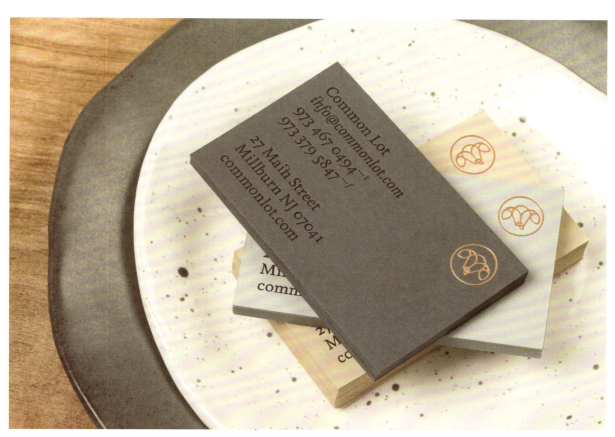
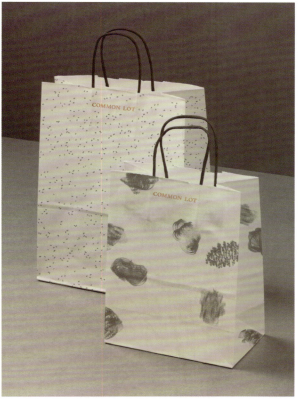
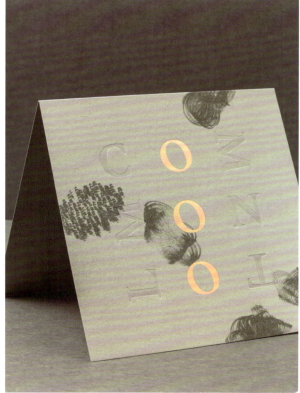

PANTONE Black C

C:4 M:3 Y:12 K:0

Pedro Salmerón

工作室：Buenaventura

Pedro Salmerón是西班牙的一名建筑师，专门从事历史遗迹修复工作。设计工作室Buenaventura针对这个项目选择了一个有层次感而非静态的形象设计。他们用颜色来区分每个层次或者水平面。这一设计理念充分运用了建筑领域中常用于修复或复建的颜色、建筑材料等元素。白色和其他中性色源于建筑修复中常见的石头和灰泥的颜色。

PANTONE 7501 C

C:11 M:8 Y:27 K:0

PANTONE Cool Gray 2 C

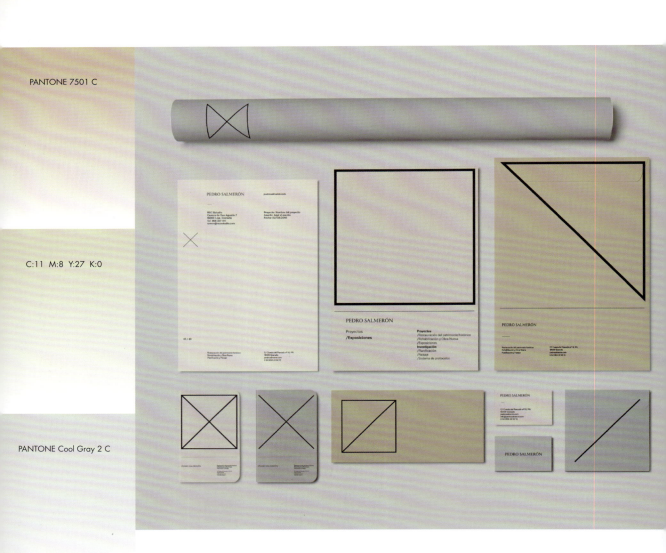

PANTONE 432 C

PANTONE 439 C

PANTONE 7548 C

PANTONE 480 C

PANTONE 7541 C

Pardo

工作室：Munca Studio

Pardo是一个咖啡吧。品牌设计是为了打造一个与众不同、温暖的休憩地，希望人们在这里可以畅聊、阅读或者单纯地品味咖啡。设计核心是咖啡，因此整个设计都围绕推广咖啡产品而展开，设计以棕色为主色，并且延伸出其他深浅、浓淡不一的棕色作为辅色。颜色的创意源于咖啡的色调，期望传达出温暖、恬静、舒适、质朴的感觉。与此同时，设计师还采用了与温暖的棕色相对的冷色调——蓝色和灰色，它们相互对比，从而达到视觉上的平衡。这些颜色也呼应了店铺使用的装饰材料的颜色，如木头、皮革、大理石和混凝土等。

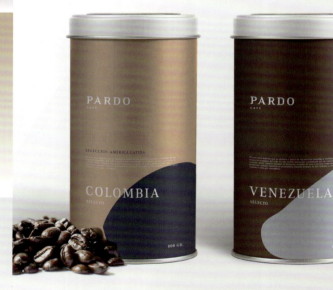
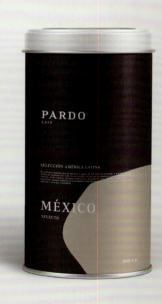

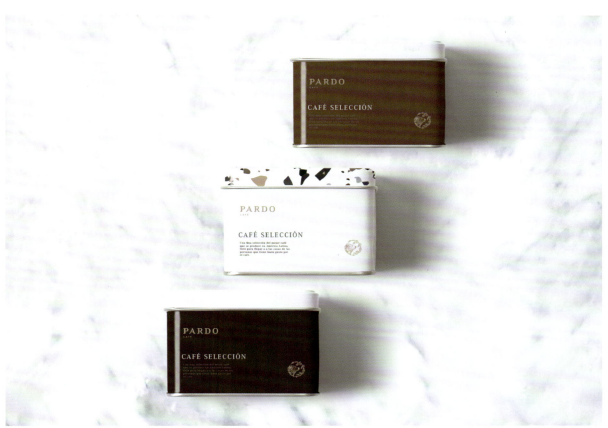
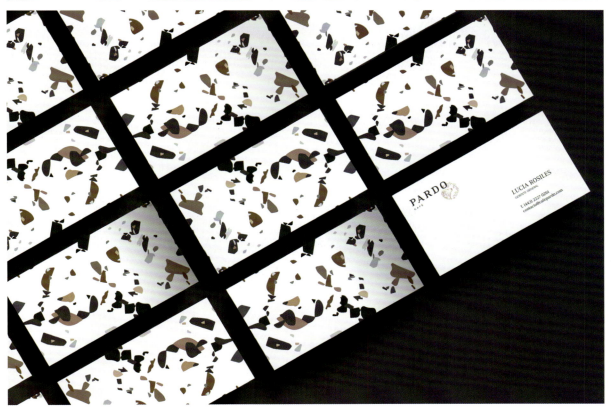

Tamarindo

工作室: La Tortillería

Tamarindo餐吧位于西班牙奥伦赛，菜单上有来自世界各地的菜肴和酒水，为习惯于传统酒吧和餐馆的当地人提供了一个新选择。Tamarindo所处的城市奥伦赛总是阴雨连连、雾气蒙蒙，所以设计师决定用明亮鲜艳的配色方案，为这个地方增添一丝生机与活力。这家餐吧有着两种截然不同的氛围和空间区域：厨房、咖啡区域和快餐、啤酒小食区。三种柔和的颜色与空白的交替构成了横向的对比，明亮的橙色和白色，表现出轻松惬意的午后和温暖活跃的夜晚，营造出了一种独特而又简约的美感，很好地反映了餐馆作为厨房和酒吧的双重身份。

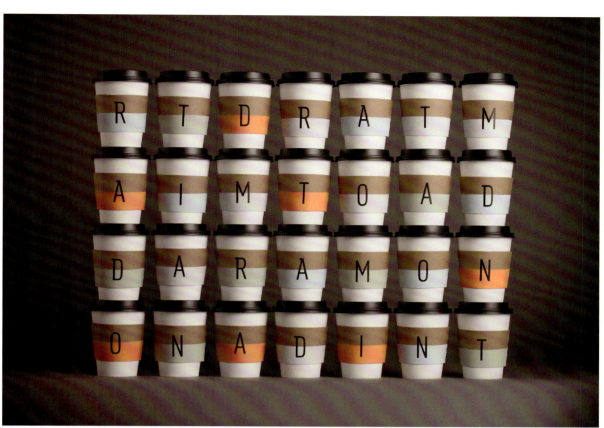
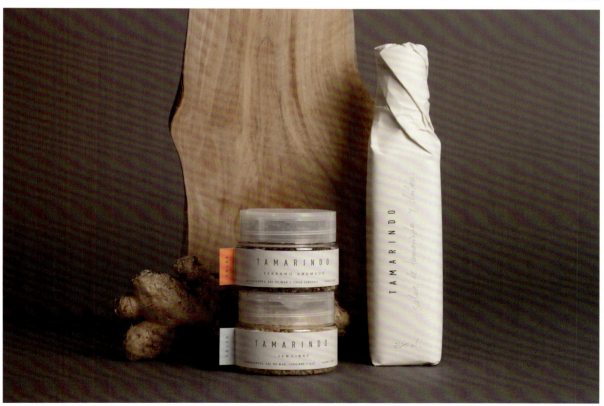

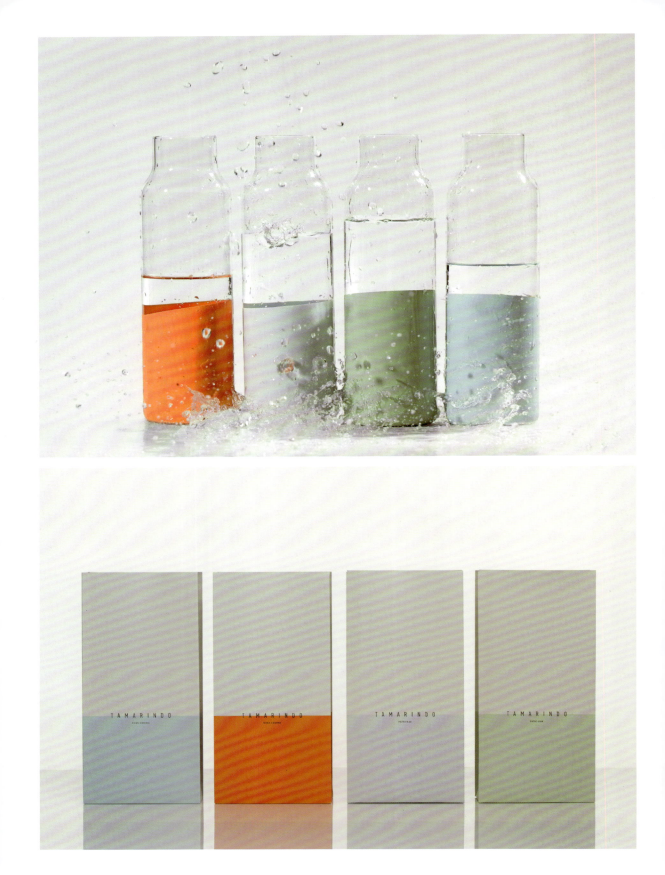

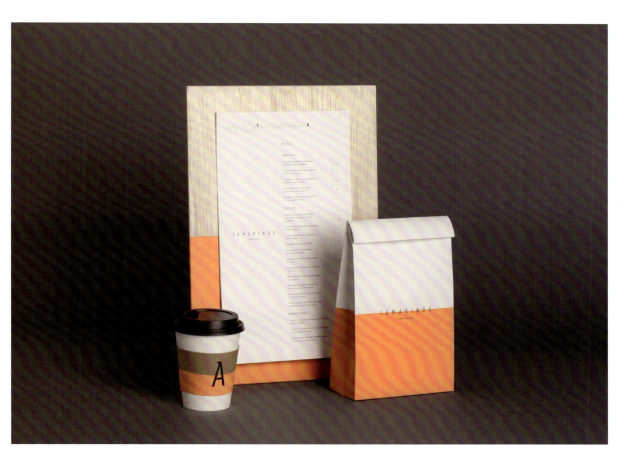
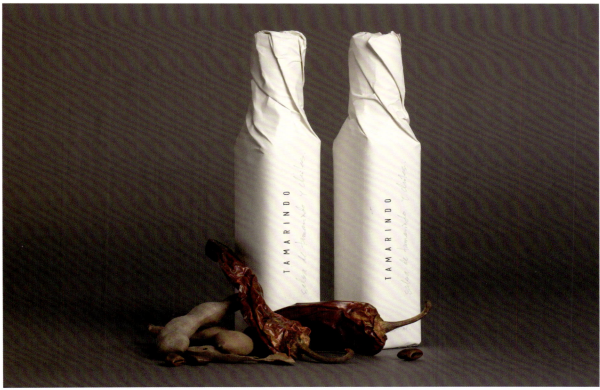

Oroblanco

工作室: Pupila

Oroblanco是哥斯达黎加益生菌酸奶的生产厂家。其产品包装上的插图以一种生动的方式描绘了产品中益生菌的活跃度,从而突出了产品最大的特性,而清爽的颜色让整体有了一丝夏日的清爽。

PANTONE P 1-5 U

PANTONE P 136-1 U

PANTONE P 40-4 U

PANTONE P 87-1 U

PANTONE P 103-13 U

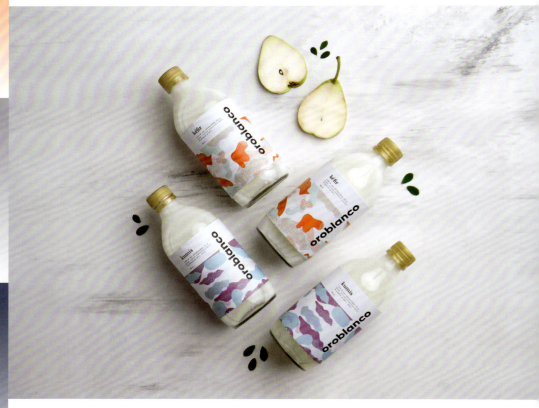

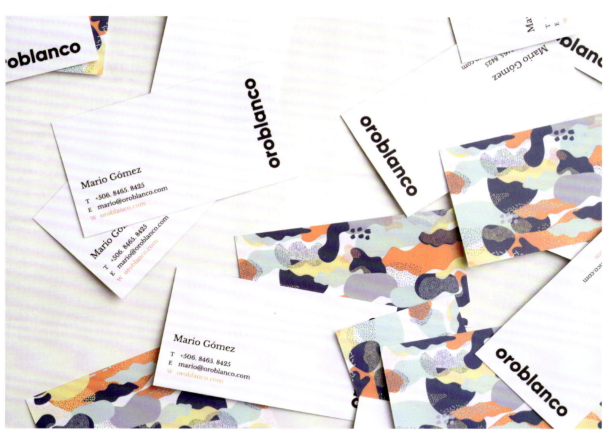
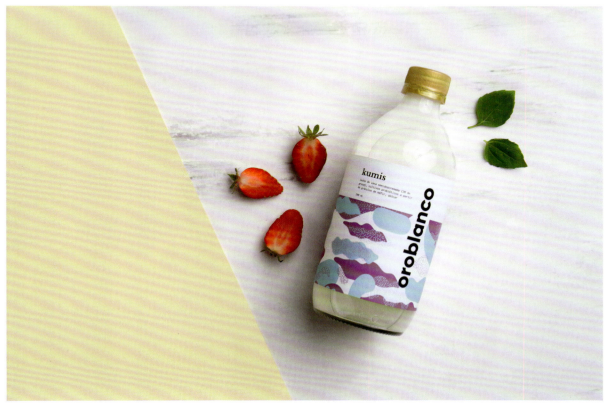

Nativetech by Siemalab

工作室: Anagrama

Nativetech 是一个专注于运动营养补充的新品牌。它的包装灵感来自明亮的霓虹色，在视觉上会让人联想到最佳的运动状态。它的明亮配色和印刷方式可以使其产品在众多现有的补充剂产品中脱颖而出。

PANTONE RED 032 U

PANTONE 122 U

PANTONE 2746 U

PANTONE 428 U

January Moon

工作室: Perky Bros　　设计师: Jefferson Perky

January Moon是艺术家兼设计师Jenny Luckett创立的一个儿童磨牙首饰品牌。品牌设计受到月亮阴晴圆缺和宝宝成长阶段的启发,图案和色彩丰富多样。马蒂斯风格造型的形状和插图增添了趣味性,完美表现了现代艺术和童趣。受品牌名字的启发,包装和VI设计以白色为背景色。设计师精心挑选红、黄、蓝三种色调,让三原色和童年建立起一种密切的联系,同时对现代母亲来说又有足够成熟和精细的品质感。此配色方案也用于图案和插图。

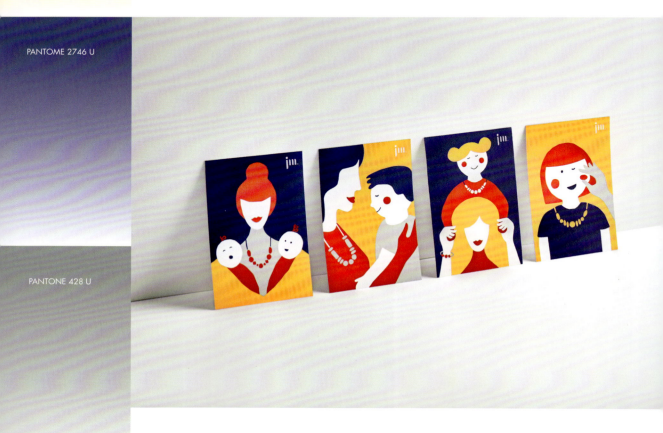

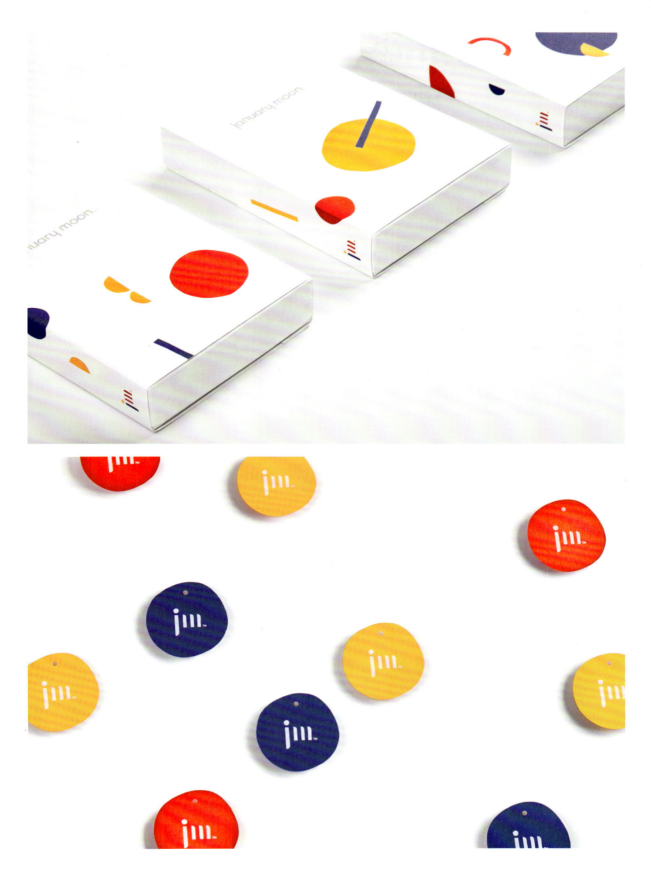

C:29 M:97 Y:83 K:0

Musée des Augustins

工作室：BIS Studio Graphique

Musée des Augustins（奥古斯坦博物馆）是一座展示图卢兹美术的博物馆，收藏了大量罗马时期的雕塑和画作，同时也是法国图卢兹的一处古迹。博物馆正在进行翻新，试图通过动感、精巧的手法为它的识别系统打造一个全新形象。博物馆标志的部分元素和旧形象中的部分色彩都被沿用下来，其中红色和黄色为图卢兹的城市标志性用色。

C:89 M:81 Y:51 K:17

C:28 M:16 Y:26 K:0

C:16 M:24 Y:64 K:0

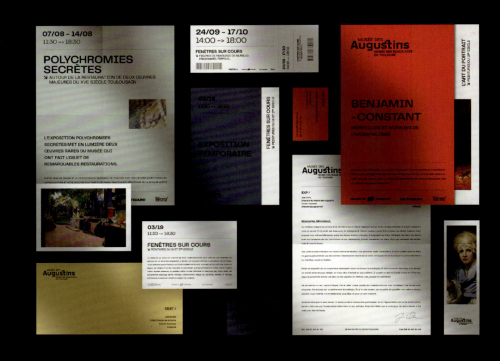

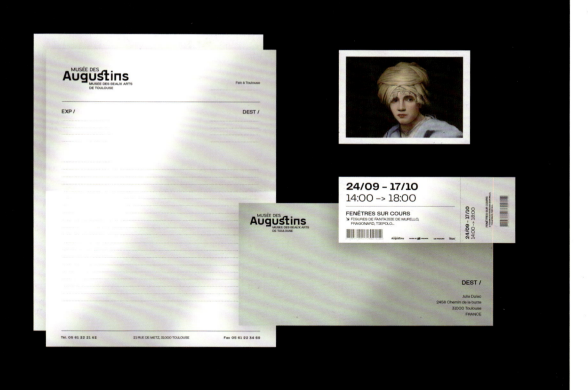

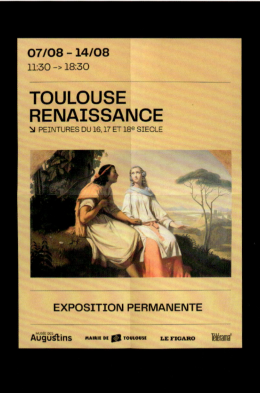

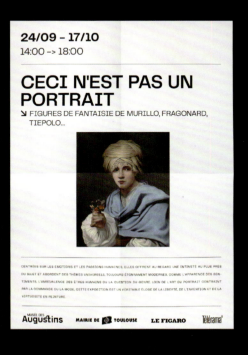

PANTONE 2705C

PANTONE 290C

PANTONE 285C

PANTONE 176C

Make Me Lovely Cushion

工作室：Triangle-studio

为了使产品的名字 Make Me Lovely（让我变可爱）和包装相匹配，设计师选择了带有可爱颜色的抽象图形，营造出柔和甜美的氛围。柔和的浅色调与干净的白色背景互相映衬，使包装更加吸引人。

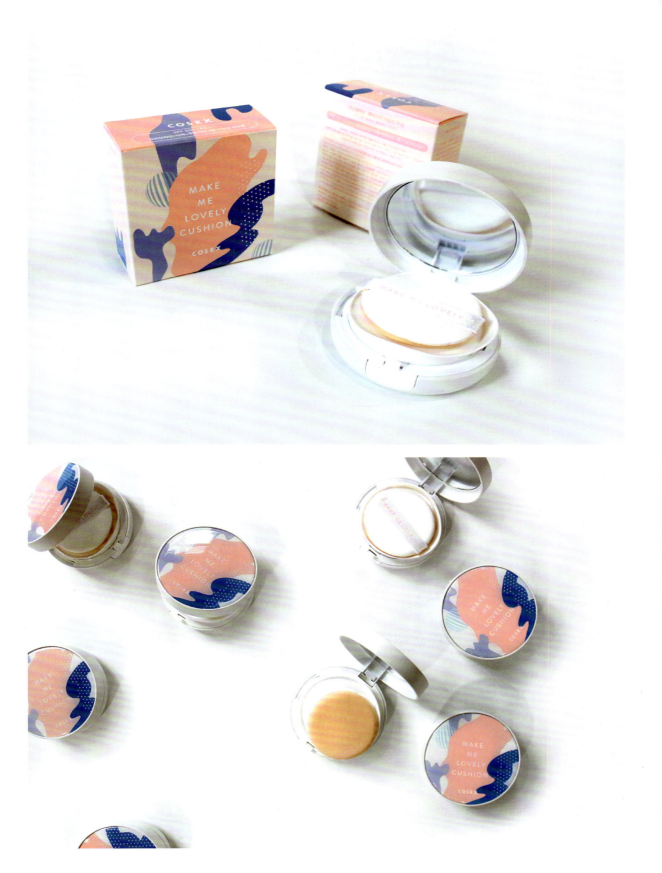

Alegria Xvii

工作室：Atelier Nese Nogay

Alegria是伊斯坦布尔一个新的精品香水品牌。设计师用米白色作为整个包装的主色，营造出明亮、高雅、无限的氛围；在视觉中心放置几何图形，带出品牌的神圣感。几何图形中间的文字则使用了凸印，古典而雅致。在品牌设计中，设计师用了具有女性化、亲密和宁静特点的粉色，契合了香水的味道。

C:4 M:22 Y:24 K:0

C:18 M:100 Y:88 K:0

C:4 M:22 Y:67 K:0

C:0 M:0 Y:0 K:100

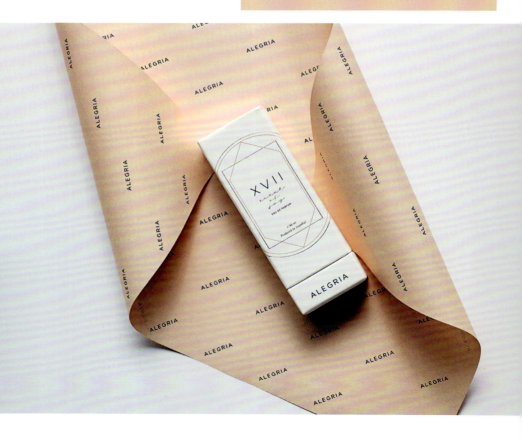

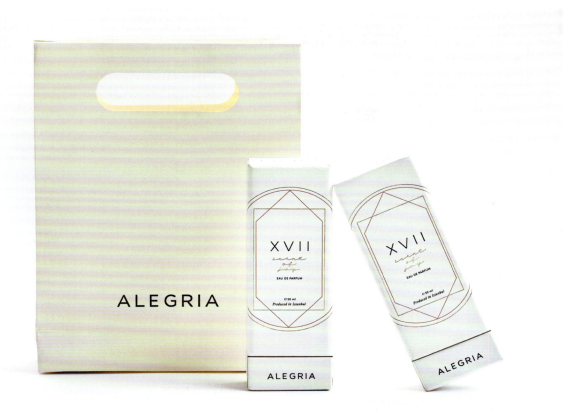
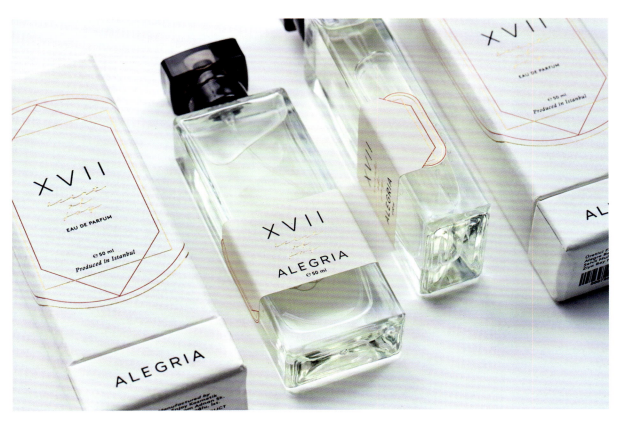

Saxa

工作室：Robot Food

Saxa 是英国一个具有悠久历史的食盐品牌。设计师希望为该品牌的形象注入新的活力，使它看起来更加现代化。设计师在保留旧包装原有颜色的基础上进一步完善了包装设计。受海浪、山脉和岩石的启发，设计师在包装上添加了纹理，以创造一个更具表现力且更有活力的外观效果。在该产品系列中，不同的颜色代表不同的产品，如蓝色代表海盐，绿色代表岩盐等。这些颜色能够唤起怀旧的感觉。

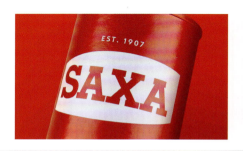

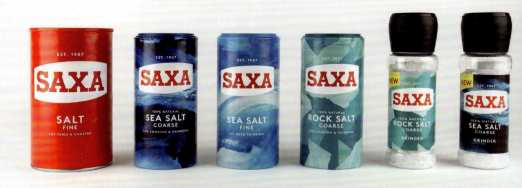

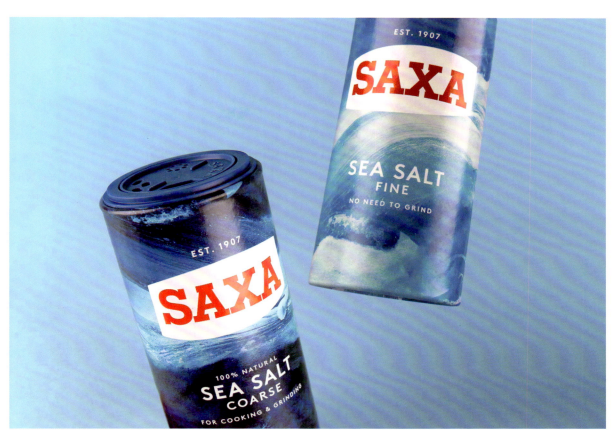
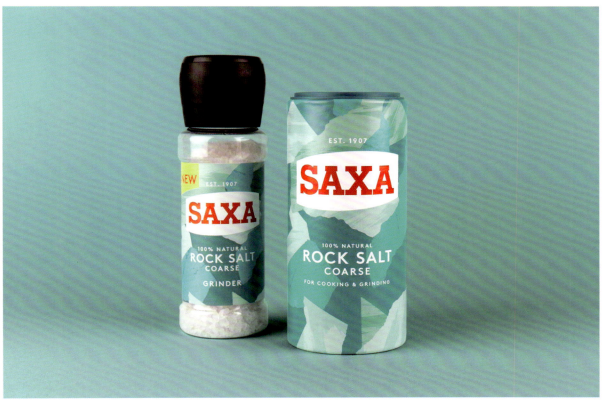

Yoga Face

工作室: Studio 33

Yoga Face是一款采用阿育吠陀配方和特殊草药制成的护肤产品，产品纯天然，不含任何人工合成成分。包装采用双色设计。米白双色与干净的线条强调了产品中新鲜、天然的原材料。为了使产品更加贴近瑜伽消费群体，包装正面印上了经文，盒盖上还印有著名的瑜伽激励短语。此外，包装的底部印有一个经典的印度铜箔图案，它象征着印度的文化以及产品中的天然成分。

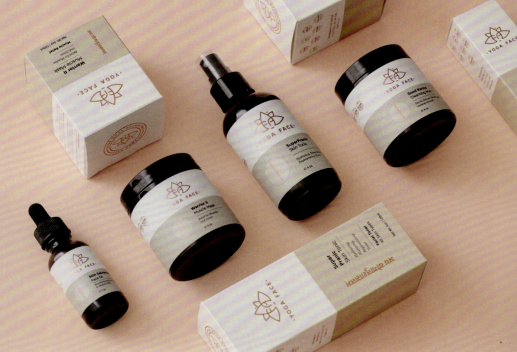

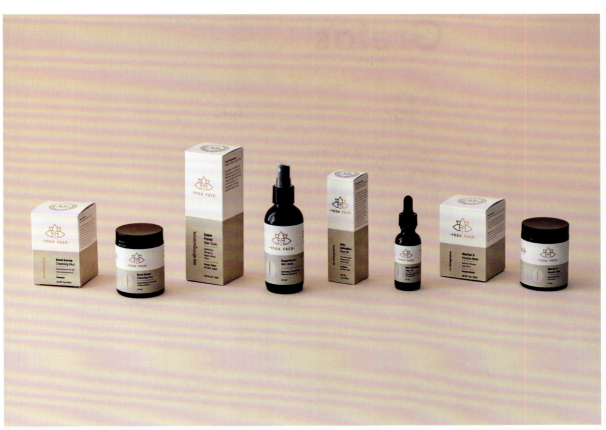
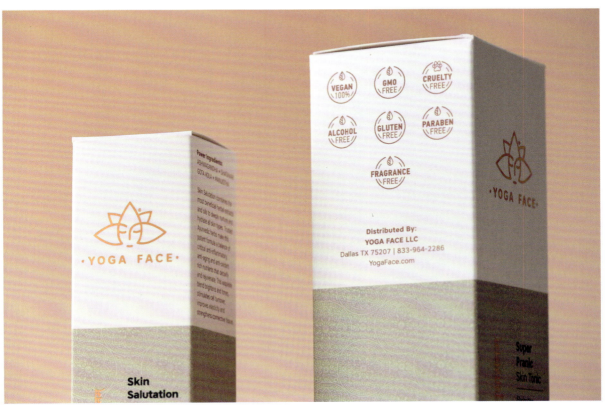

Gretas

工作室：25AH

Gretas 是位于斯德哥尔摩 Haymarket 酒店的一家咖啡厅。这家酒店所在的建筑在 20 世纪初曾是著名百货公司的所在地，传奇的好莱坞演员葛丽泰·嘉宝（Greta Garbo）正是在这里被发掘。配色灵感源自该建筑粉色和绿色的内部装潢与外部暗粉色和铜制装饰物。金箔色的使用不仅与好莱坞的魅力相契合，也与金色的装饰物相符。

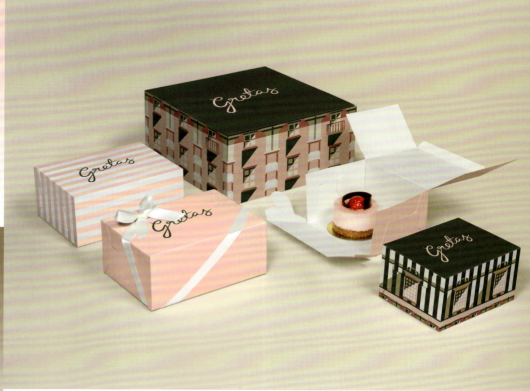

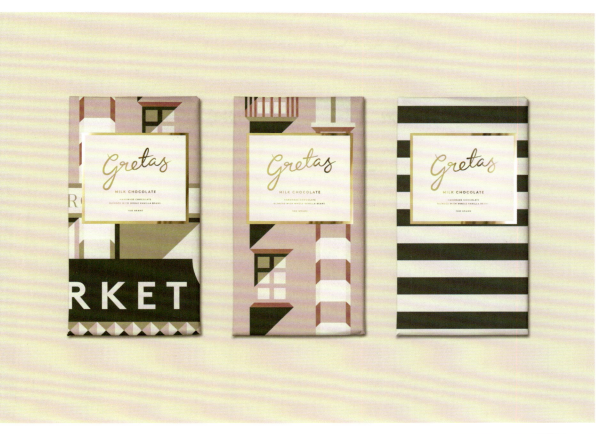
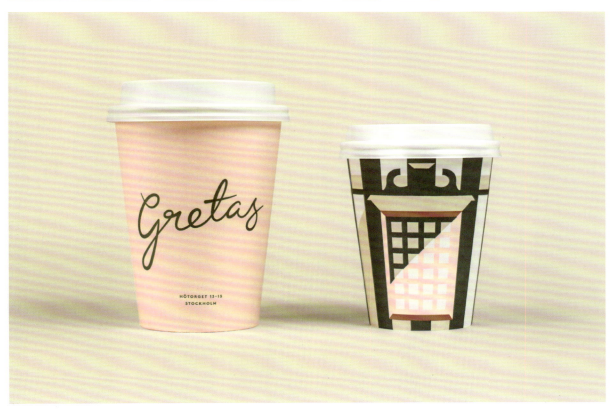

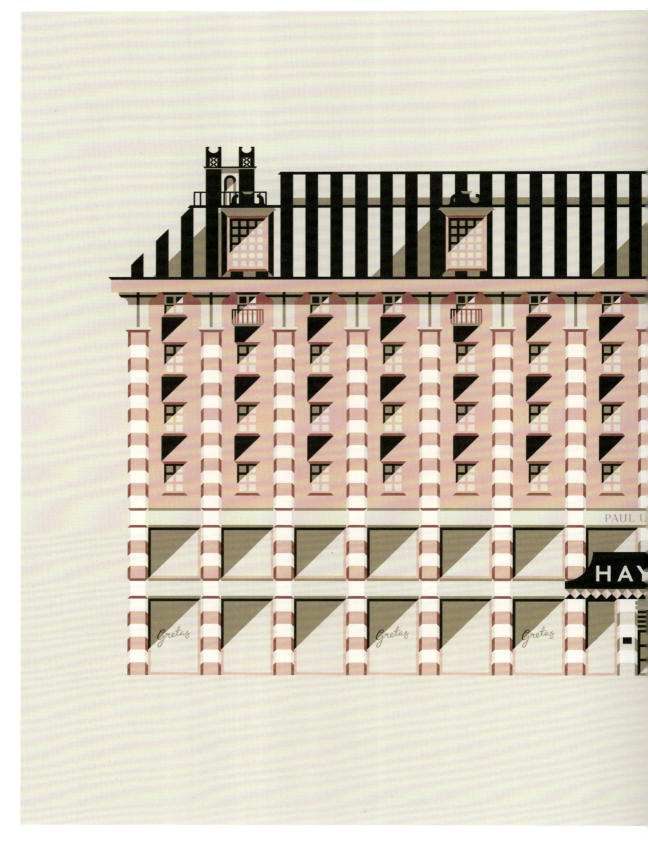

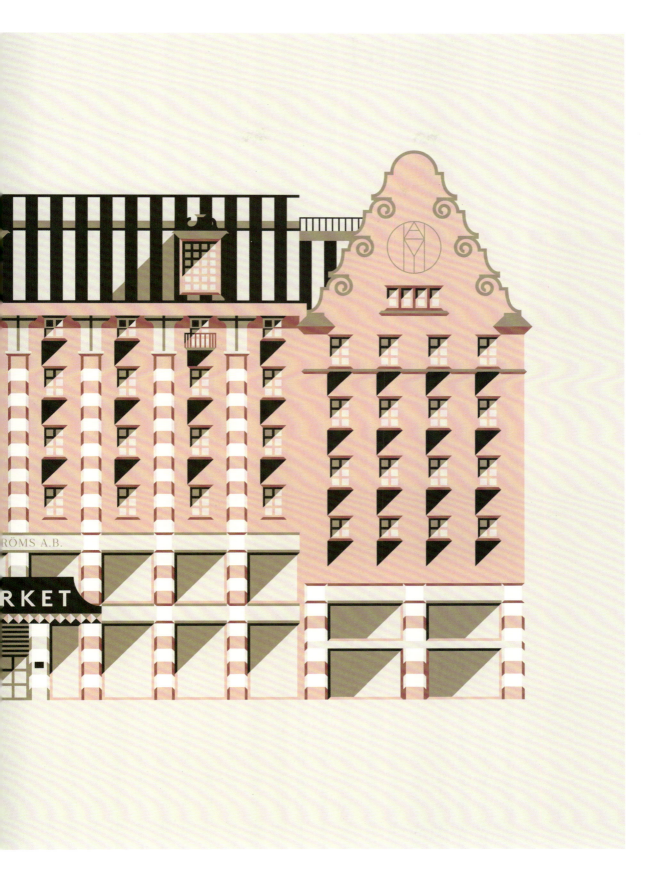

Shelfd

工作室: muskat Kommunikationsdesign

Shelfd是视频流网络平台，从各类媒体中挑选优秀的电影和纪录片资源。作为一个网络平台，设计师选择了平静的背景色，希望能将对人观影的影响降到最低。而暖色的配色让人感到舒适和受欢迎。

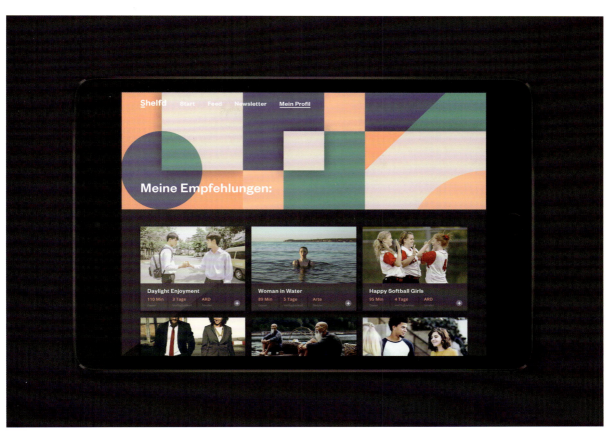

170 Years, The City College of New York

工作室: Menos es más

纽约市立大学自1847年成立以来，一直秉承独特的教育方式，提倡平等的高等教育。值其170周年纪念之际，设计工作室为其设计了一个新的品牌形象。设计师决定在该机构原有的紫色中加入温暖的黄色色调，从而形成鲜明的对比，而中性灰的融入，则让整个设计更为和谐。这让品牌形象得以建立一个更强大的视觉系统设计，为未来的运用和宣传提供了更多可能性。

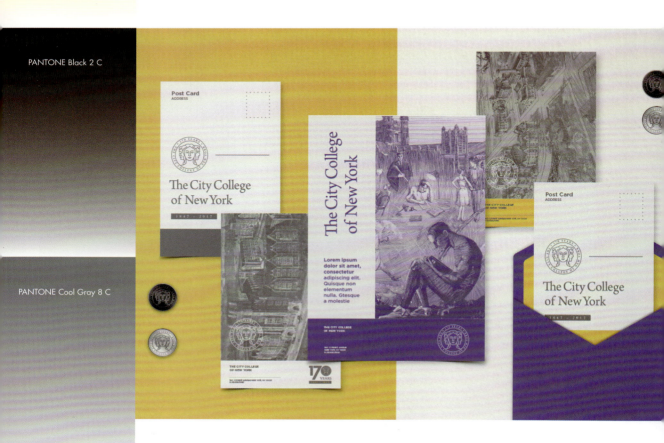

Minorities Ethnicity Ethnicity Contemporary

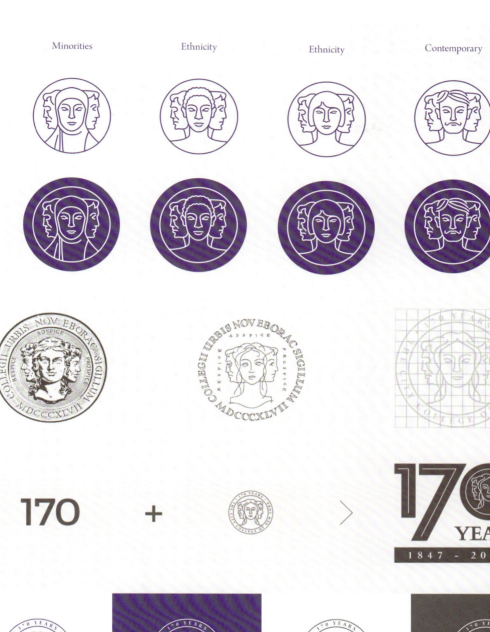

 + >

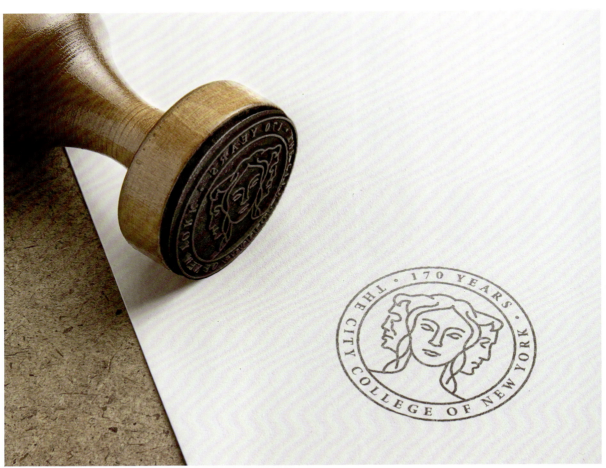
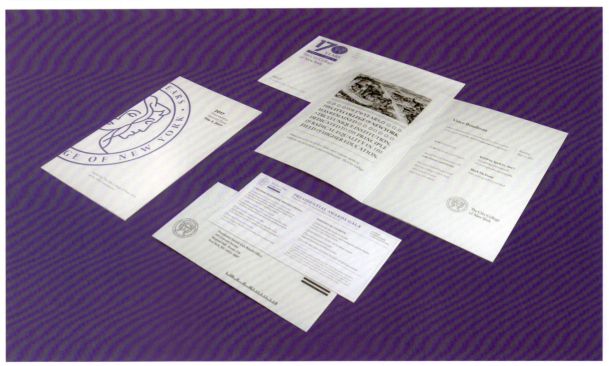

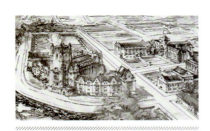

✚ ✚ ✚ FOR 170 YEARS, ✚ ✚ ✚
THE CITY COLLEGE OF NEW YORK
HAS REMAINED ✚ ✚ ✚ ✚ ✚ ✚ ✚
A TRULY UNIQUE INSTITUTION,
DEDICATED TO THE PRINCIPLE
OF RADICAL EQUALITY IN THE
FIELD OF HIGHER EDUCATION.

The Diligence Company

工作室: Anagrama

The Diligence Company公司总部位于美国亚特兰大，致力于服务业中的奢华项目，如高档餐馆、酒吧、娱乐中心、酒店和度假村等的设立和管理。品牌形象的设计灵感源于探险家莱夫·埃里克松的航行。深蓝的色调不仅让我们联想到海洋和航行，而且它作为公司的象征色，给人以强烈的仪式感和独特的体验感。金色的加入，为品牌增添了一丝优雅与独特。

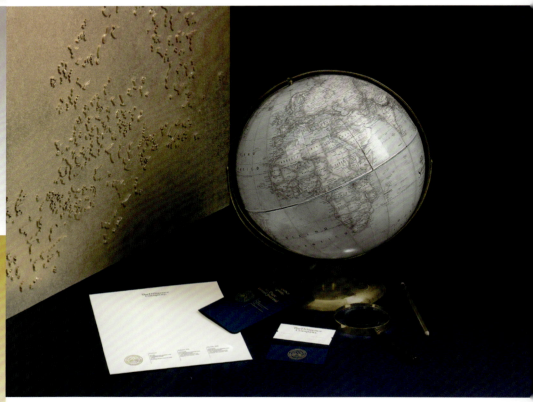

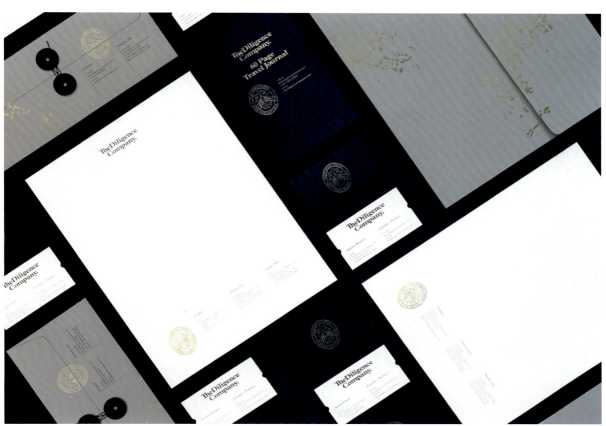
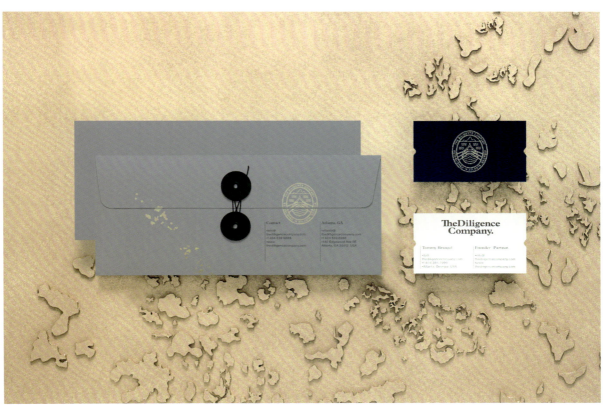

Leonie Rudelt Osteopathie

设计师: Alessia Sistori

Leonie Rudelt是一家儿科正骨诊所,所以其形象设计应符合儿童的性格。鲜艳的色彩带给人一种温暖、友好的感觉,同时医院也需要为病患创造一个舒缓、放松的环境,因而设计师选择了柔和的配色。

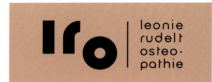

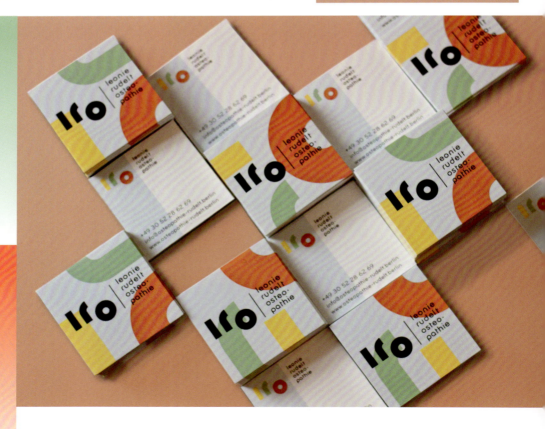

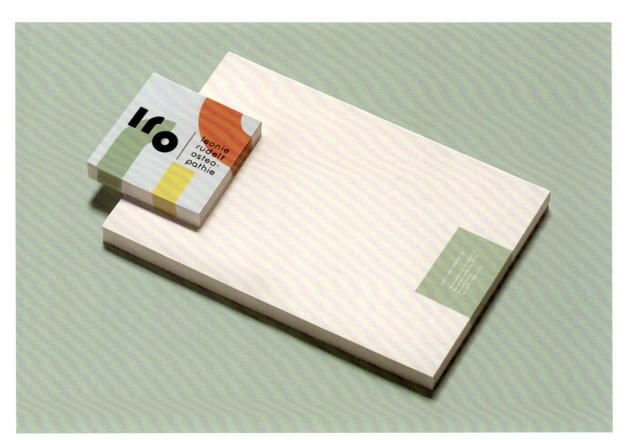
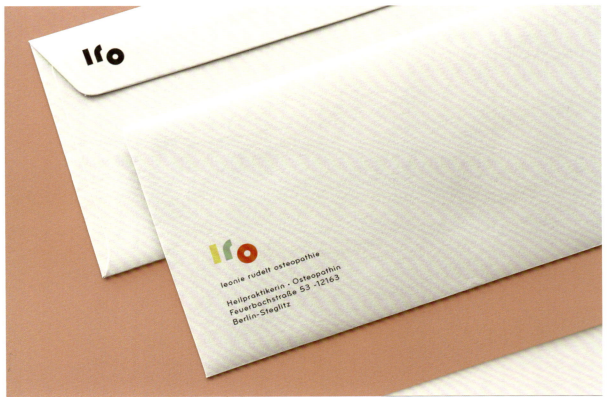

PANTONE 7410 U

PANTONE 277 U

PANTONE 2467 U

PANTONE Cool Gray 2 U

Summerhill Market

工作室: Blok Design

Summerhill Market杂货店创立于1954年,因其独特而又品质卓越的食物和特产在当地家喻户晓。这家古老的杂货店需要更新品牌形象设计以反映出其与时俱进的时代精神,同时又要保留其原有的让顾客喜爱的个性特征。柔和的冷色与暖色搭配,给人一种精致而现代的感觉,既表现出了质朴的特性,又带有夏日的气息,为品牌增添了现代感又不失一贯的温暖气质。

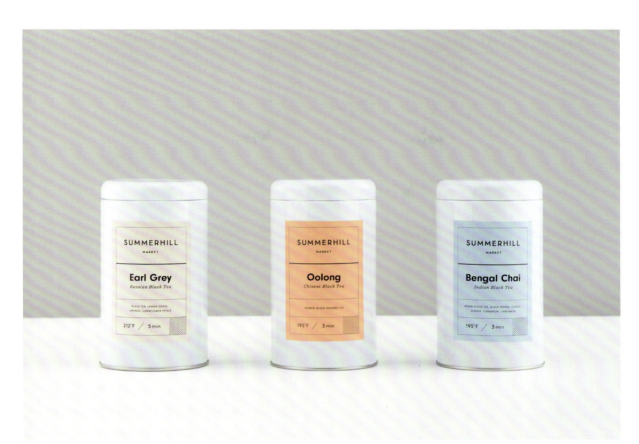
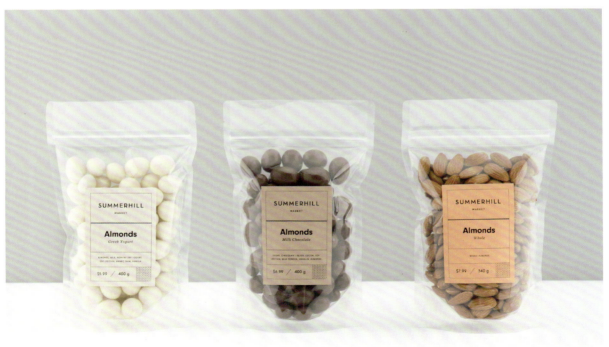

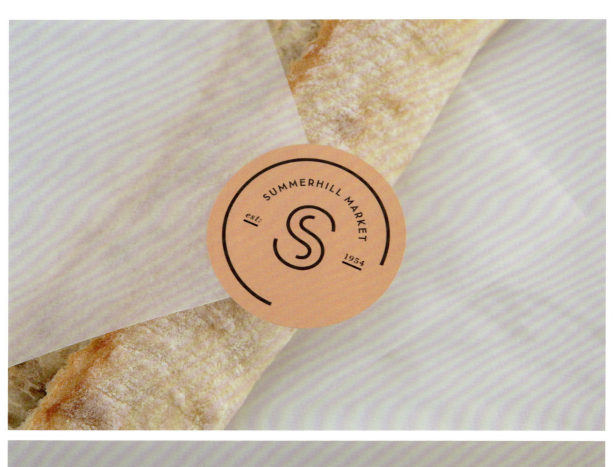
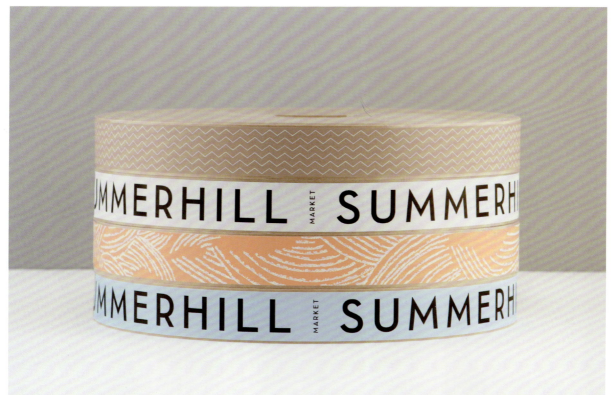

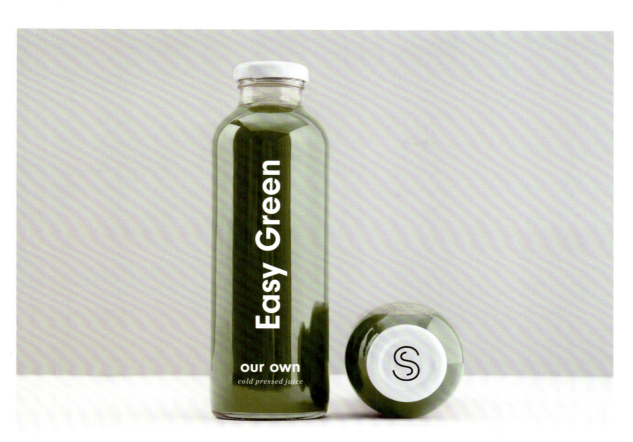
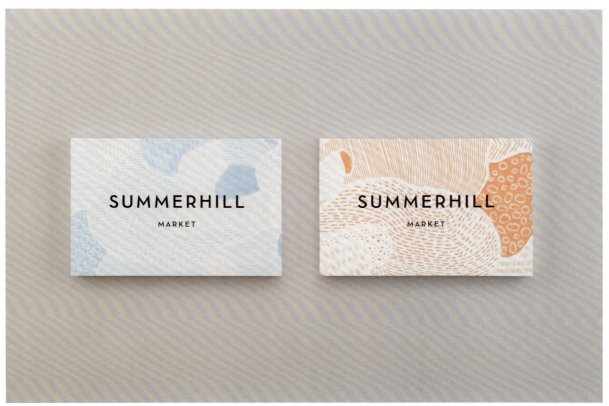

Boxcar

设计师：Marc Rimmer

Boxcar是一家小型桌游咖啡馆。为了与竞争对手区分开来，设计师没有把品牌的形象设计与桌游相联系，而是用一些抽象的图形，如线条、图案和大胆的颜色，创造出一个轻松、好玩的视觉识别设计。

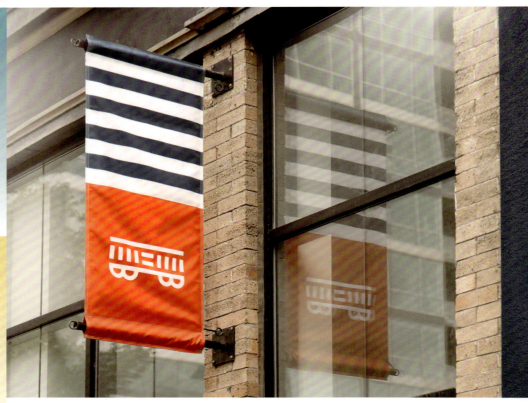

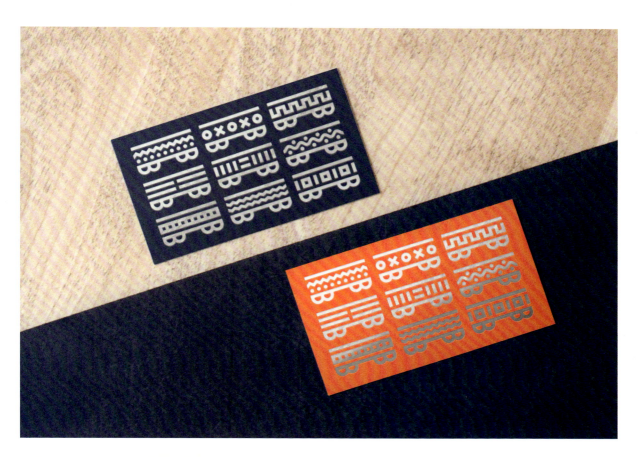
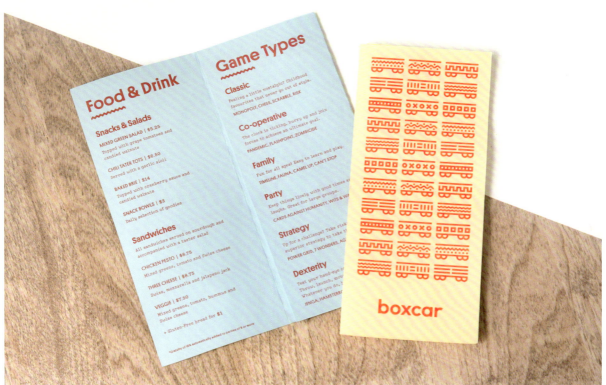

Terra de Flora

工作室：Parámetro Studio

Terra de Flora 花店位于墨西哥蒙特雷的圣佩德罗加尔萨加西亚，是一个具有浪漫气息、偏向女性群体的鲜花品牌。品牌的图标设计灵感源于维多利亚风格的法国植物园。设计师使用现代的无衬线字体，赋予图标现代感。配色方案灵感源于花店业务的四个基本元素。"自然"和"成长"以柔和的绿色表现，并以海军蓝色作为补充和衬托，增添了一丝宁静感。淡淡的粉色与绿色、海军蓝色构成了对比，增添了一丝温柔的女性气息。

PANTONE 7415 C

PANTONE 2406 C

PANTONE 289 C

PANTONE 195 C

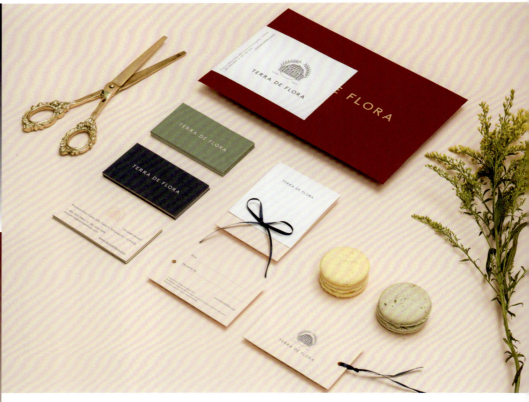

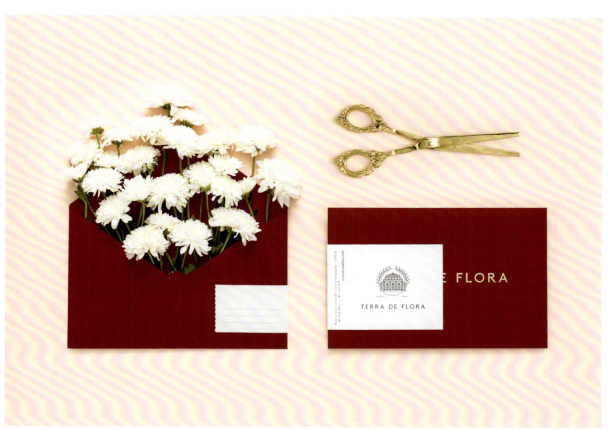
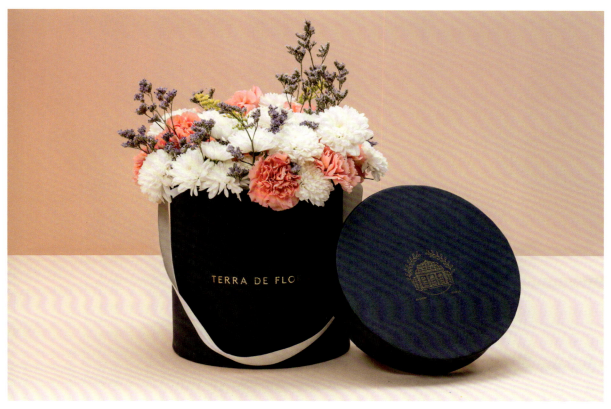

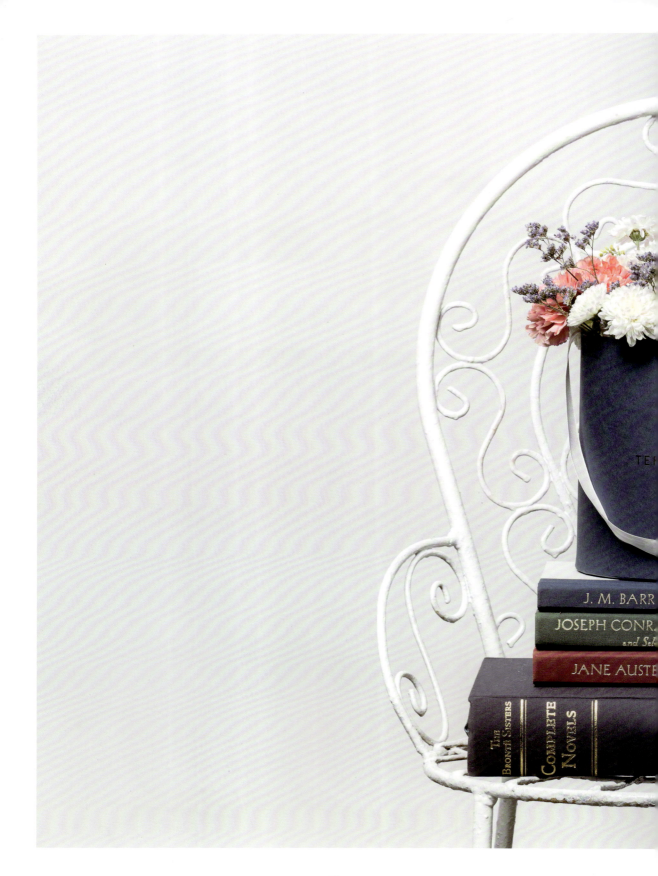

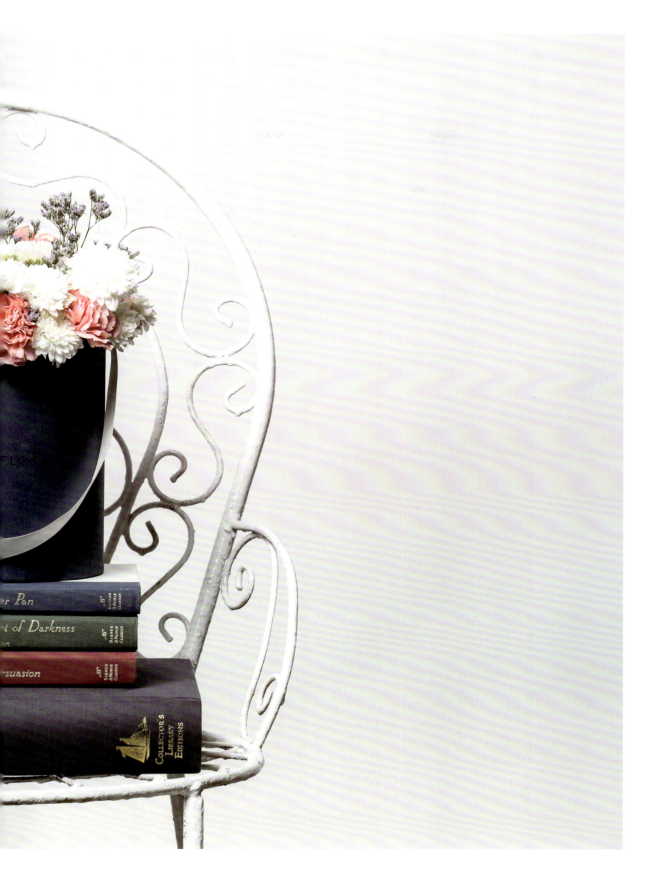

Seekers Base

工作室: enhanced Inc.　　设计师: Hiromi Maeo

成立于2018年的Seekers Base致力于推动通过O2O平台影响社会的企业家精神。品牌的符号是正方形交叠的结构,两个正方形代表了肩负社会任务的真理追寻者,每一个渐变元素象征着这些追寻者所走领域的方向,而重叠部分则强调了Seekers Base是一个为追寻者而设的交流平台。符号的基础配色——黄色和橙色,接近蛋黄的颜色,象征着未来诞生自能量,并且在不同的应用中起到强调作用。

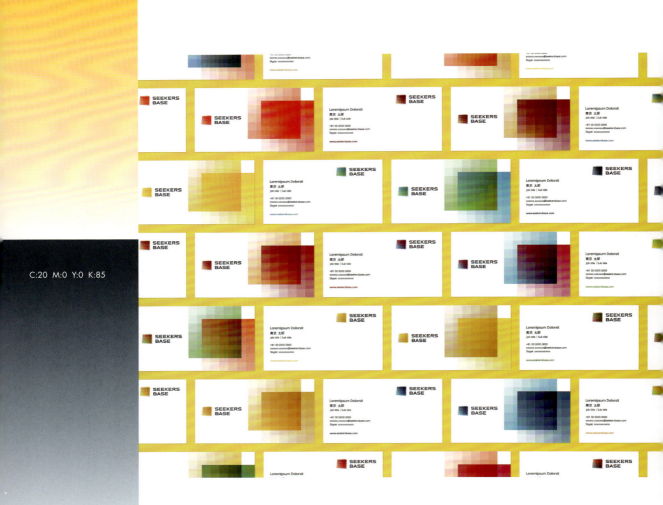

Gradation
Direction of field Seekers seek

Overlapping area
Portal for encountering Seekers (platform under development)

Square A
Seeker with a social mission

Square B
Seeker with a social mission

Looks of a symbol
Project newly created by Seekers' encounter

 SEEKERS BASE

 SEEKERS BASE

 SEEKERS BASE

SEEKERS BASE

SEEKERS BASE

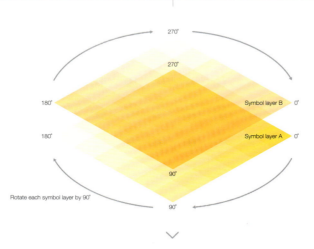

Rotate each symbol layer by 90°

Diverse looks are generated

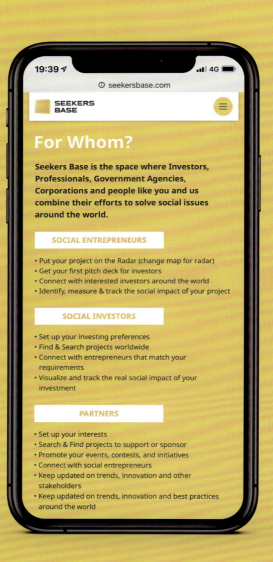

Pávatollas

工作室：Peltan-Brosz

这是一间度假屋，位于特兰西瓦尼亚边远地区一个恬静的村庄里。Pávatollas在匈牙利语里意指孔雀的羽毛，于是其形象设计以孔雀羽毛为图形标志的原型，并从度假屋的环境中提取主配色：原野绿、灰色和黑色。

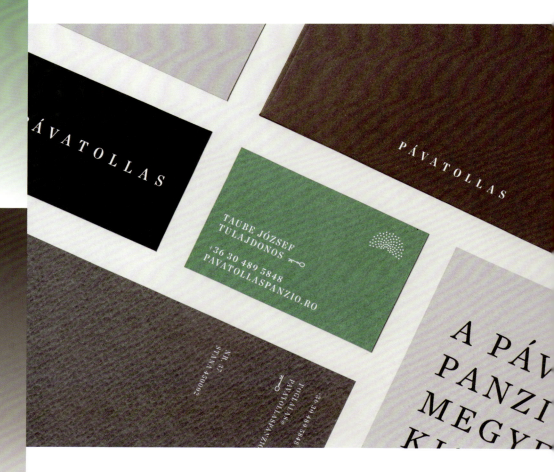

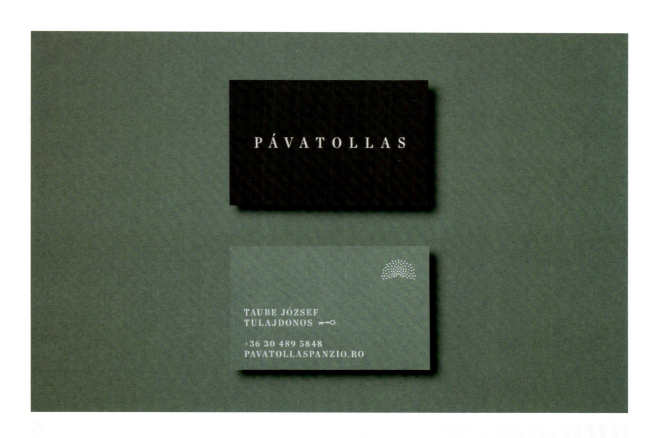
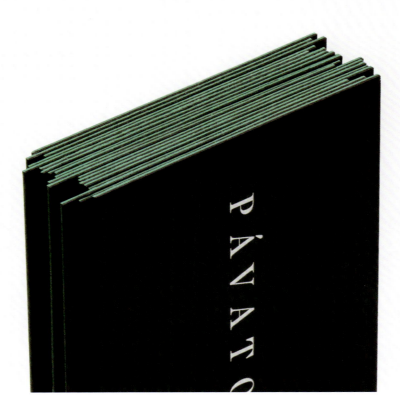

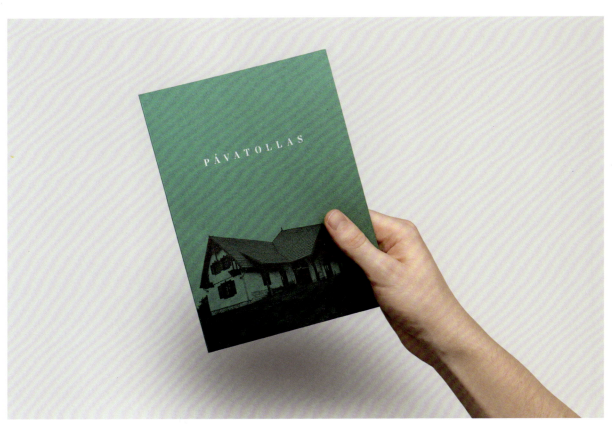

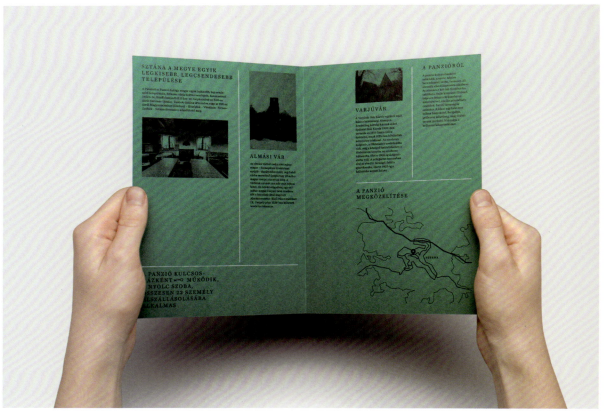

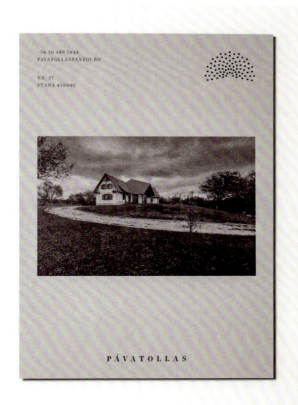
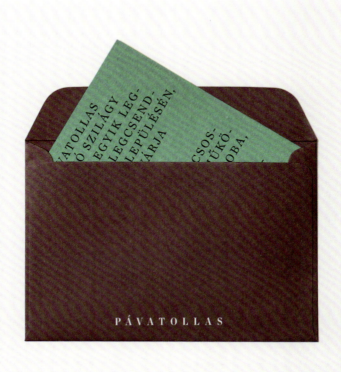

PANTONE 107 U

PANTONE 9540 U

PANTONE 427 U

Common Bowlery

工作室：La Tortillería

Common Bowlery是一家新开的快捷休闲餐厅，供应美味的餐饮和点心，主要服务于忙碌而缺少健康就餐选择的办公室人群。

当设计师为该品牌选择颜色时，从一开始就舍弃了餐厅中过度使用的西兰花绿色色调。相反，设计师从柠檬和薄荷中得到启发，设计了一套特别的配色方案。这两种颜色搭配和谐，被证明是一个成功的组合，并延伸运用到了各种沟通平台和室内装饰中，比如餐厅内的天花板、墙壁、台位等，增强了品牌的识别度。

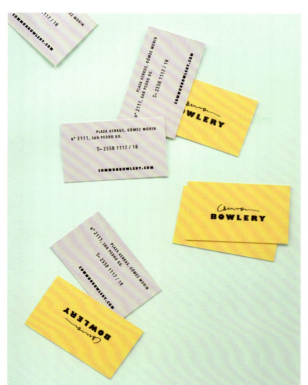
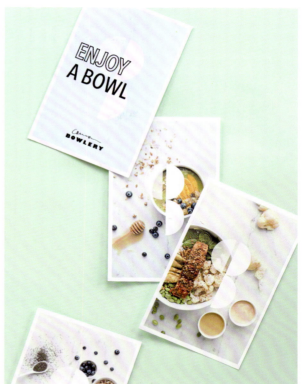
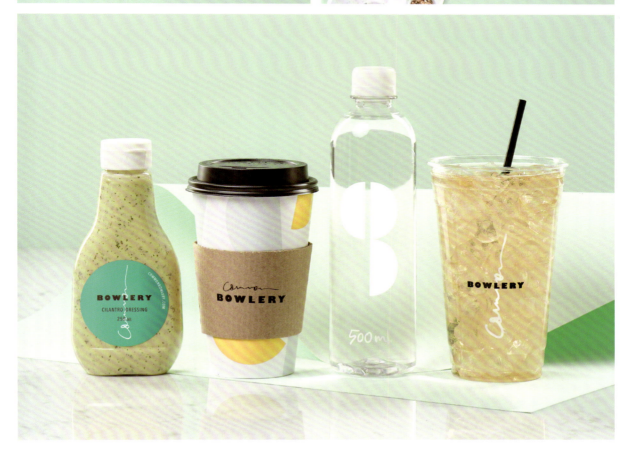

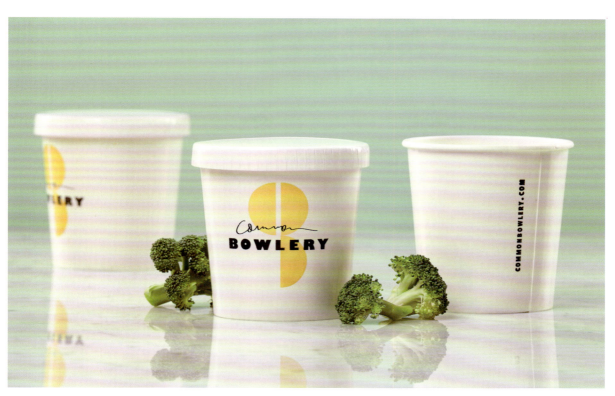
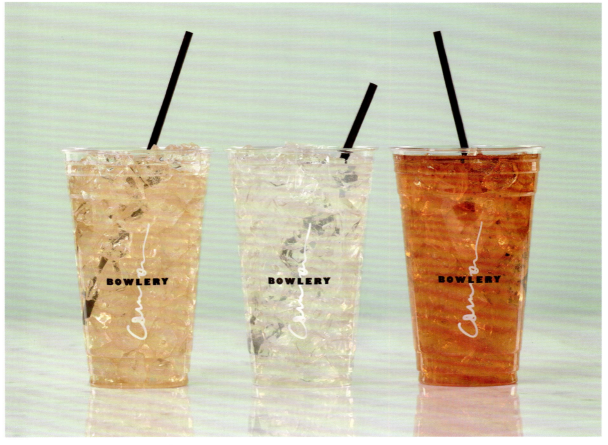

C:12 M:54 Y:42 K:0

C:25 M:30 Y:71 K:0

C:68 M:44 Y:45 K:0

Osan

工作室：Ronnie Alley Design

Osan是一个天然化妆品品牌，其设计的色彩选择基于清爽、洁净、自然感的色调。此外，设计师希望色彩能够模糊性别界限，所以同时选择了粉色和蓝色，另外增加黄色来平衡配色。这三种颜色在包装设计中的使用，表现出产品男女皆宜的特性。

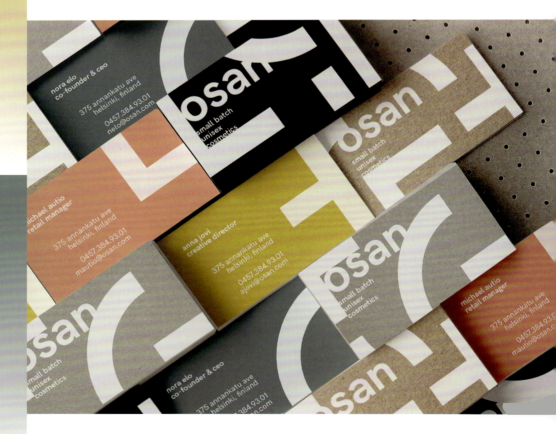

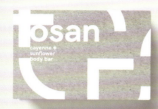
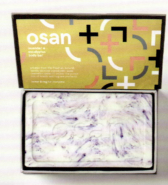

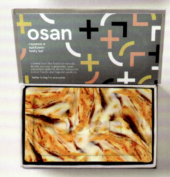
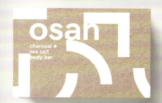

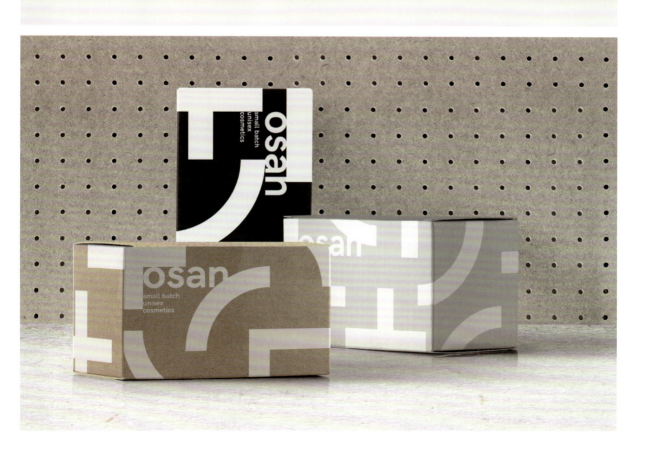

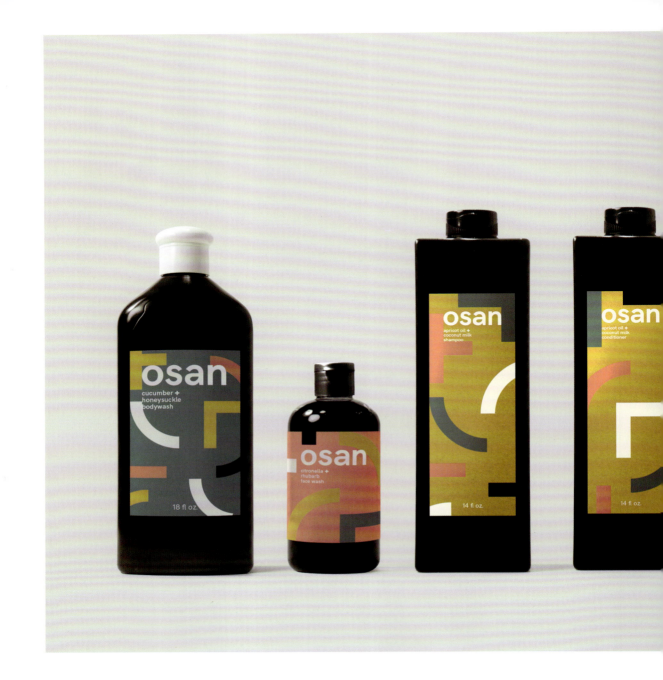

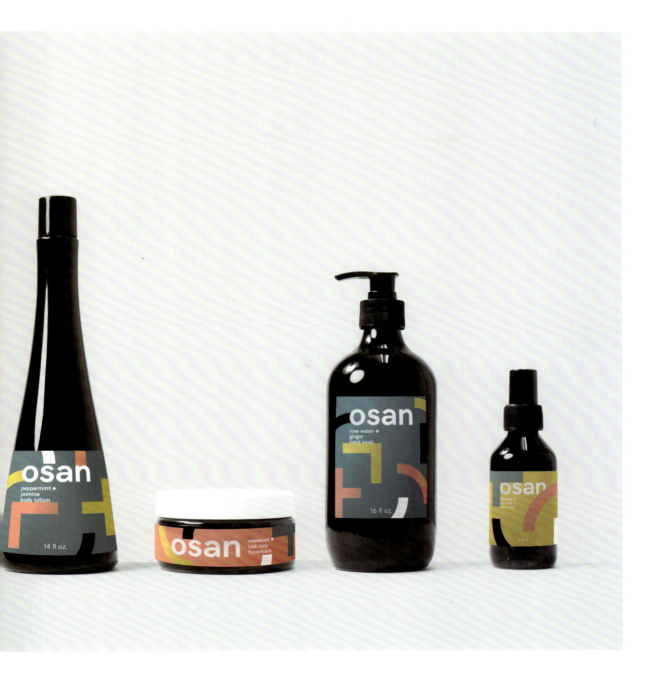

PANTONE 566 U

Lana Dansky

工作室：Alexey Malina Studio

Lana Dansky是俄罗斯的一家小型玩具生产商。他们生产的每一件玩具都饱含了爱与关怀、精致的品位以及对细节的苛求精神。玩具的色彩丰富，所以设计师选择了三种不同的颜色，它们不仅色调温和，而且可以和不同颜色的玩具完美搭配。

PANTONE 277 U

PANTONE 196 U

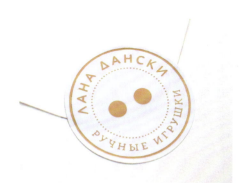

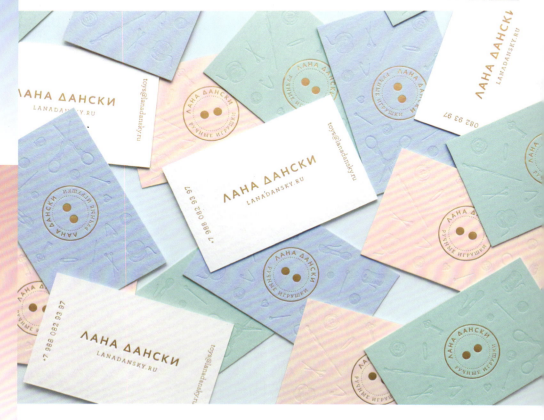

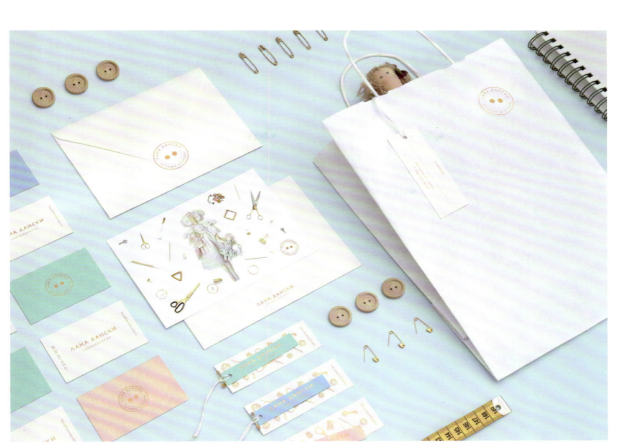
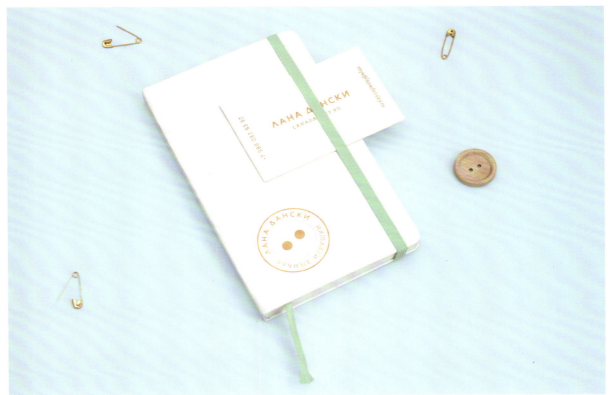

Jalue

工作室：Sweety&Co.

Jalue护肤品品牌的创立是希望将古典的护肤技术传承并发扬。其Ice Therapy产品系列集合了五种不同的草药，旨在给皮肤提供长效的护理。产品包装设计的概念引用了"放大"皮肤的手势操作，形象的对角给人一种现代感，它表现了产品的核心价值，即帮助塑造不惧镜头的肌肤。这些对角以多样的形式展示在产品包装和品牌视觉形象设计上。橙色作为主色，是品牌创建时采用的颜色，柔和的粉色与橙色相对应，使产品对女性更具有吸引力，同时给人一种纯粹的洁净感，与该品牌的理念相契合。

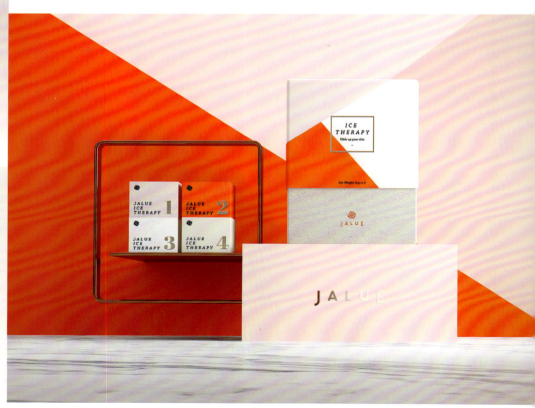

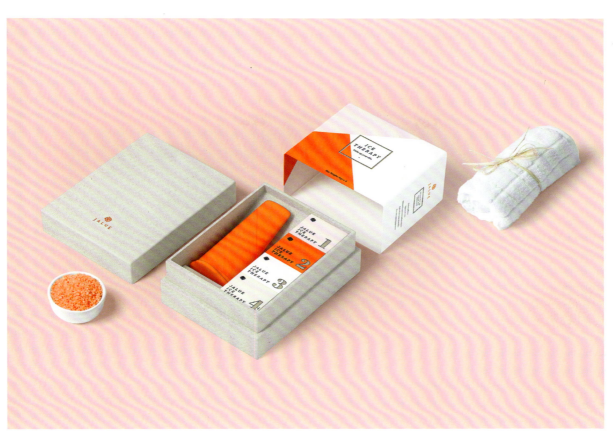
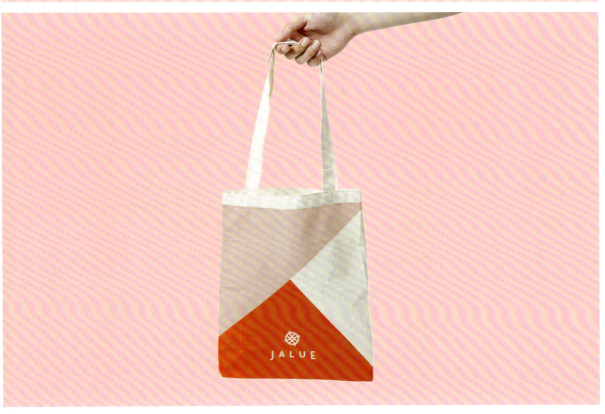

Mon Pavé

设计师: Saxon Campbell

Mon Pavé是一家珠宝设计公司,拥有一群独立而成熟的高级珠宝设计师,专为现代女性打造独特限量的珠宝首饰。

PANTONE 654 C (25%)

PANTONE 654 C - 25%
CMYK 30 | 25 | 13 | 0
RGB 178 | 179 | 195

BLACK (90%)

BLACK - 90%
CMYK 0 | 0 | 0 | 0
RGB 25 | 25 | 25

PANTONE 654 C

PANTONE 654 C
CMYK 100 | 85 | 34 | 24
RGB 32 | 55 | 96

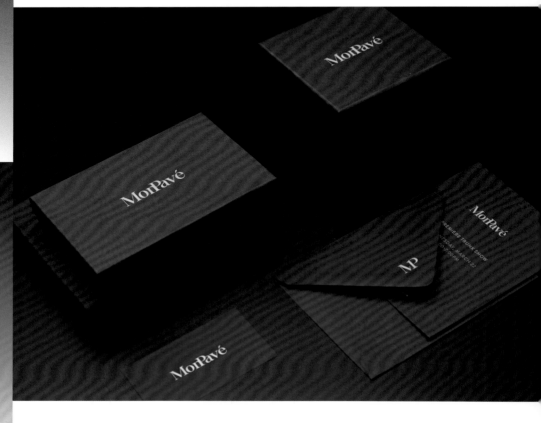

MonPavé

ALEXIS HENDERSON
FOUNDER

ALEXIS@MONPAVE.COM
646.753.0826

MONPAVE.COM

Modern By Dwell

PANTONE YELLOW C

工作室：COLLINS 设计师：Jules Tardy, Leo Porto, Ian Aronson, Michelle Fonseca, Bryna Keenaghan, Brian Collins

Modern By Dwell是由美国的塔吉特（Target）公司和 *Dwell* 杂志共同开发的现代家具产品品牌。黄色明亮、生动而又现代，灰色低调而有品位，由这两种颜色构成的简约而明亮的配色让产品在货架上别具一格，并能让人们通过颜色来识别该品牌。

PANTONE 401 C

PANTONE 419 C

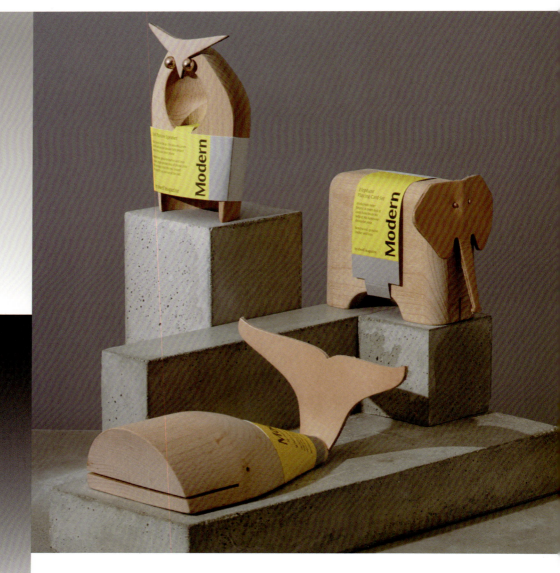

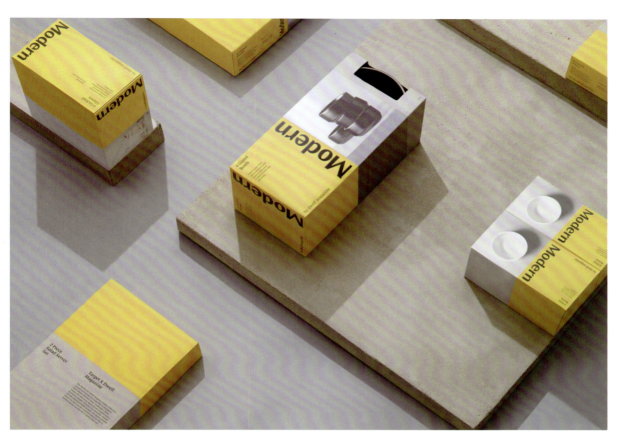
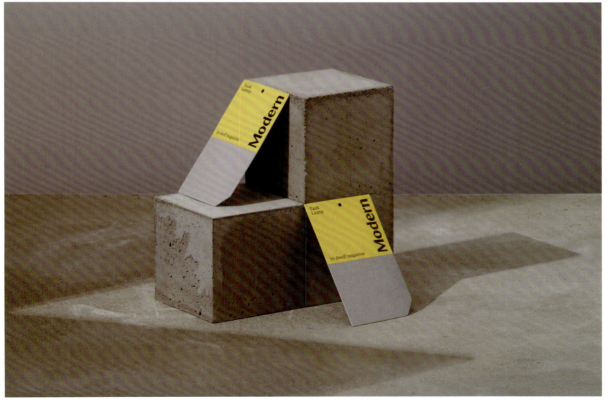

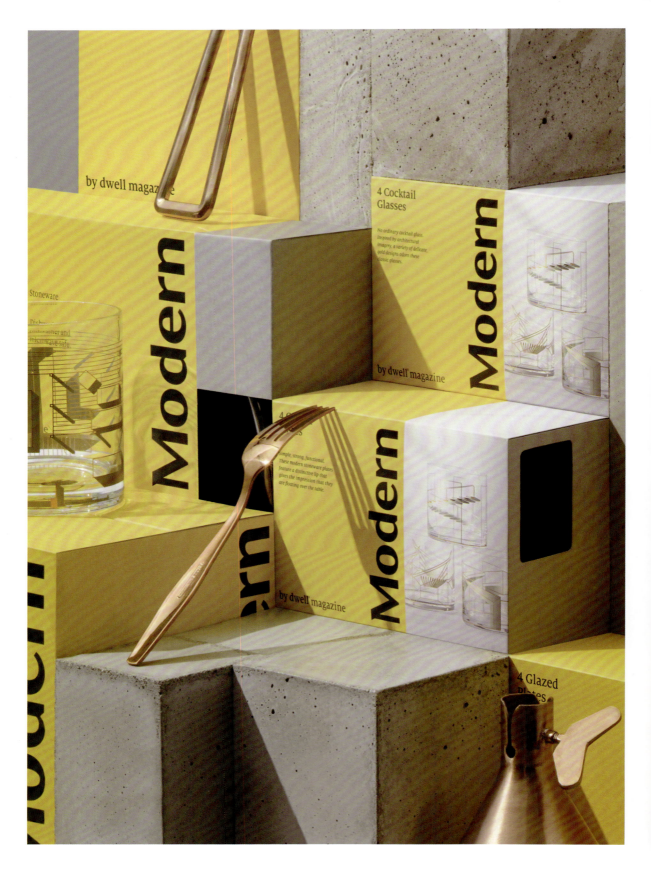

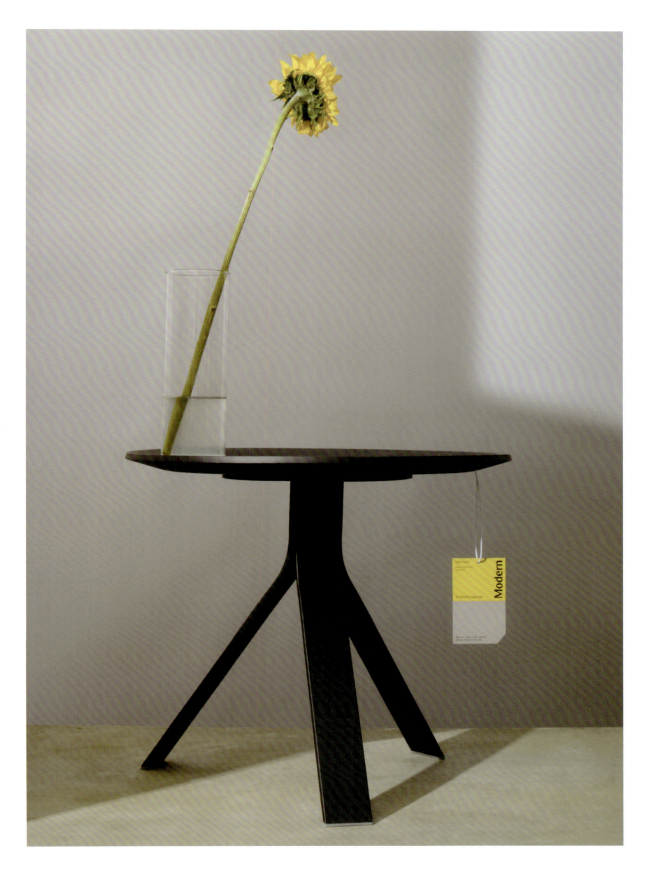

C:83 M:77 Y:77 K:58

Gourmet Factory

工作室：Asís 设计师：Clara Fernández, Francisco Andriani

Gourmet Factory是一家工业化食品供应公司，凭借丰富的经验，使用最优质、最新鲜的食材，致力于为公司、学校、医院等企业或机构供应新鲜的工作餐。

设计师想要一个简单但是让人印象深刻的配色，以此避开食品产业中流行的颜色。设计师把有颗粒感的黑白照片中的色调与强调色柠檬黄搭配，同时柠檬也作为标志形象。设计师认为，这个色彩方案给了很多超乎人们想象的内容，同时赋予了品牌更多的个性。

C:13 M:9 Y:78 K:0

C:6 M:5 Y:13 K:0

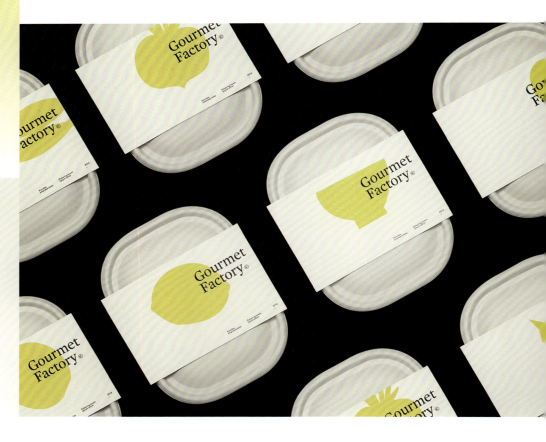

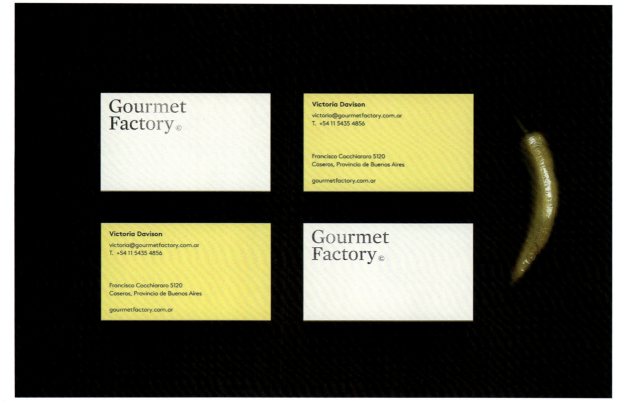

Mutual Attraction

设计师: Radim Malinic

Mutual Attraction是一家位于伦敦的婚介所。基于磁铁的"异性相吸"原理,设计师选择了衬线和无衬线两种相对的字体以及色相环上相对的两种颜色来表现异性互相吸引的感觉。整个设计简单但让人印象深刻,清新而不失优雅。

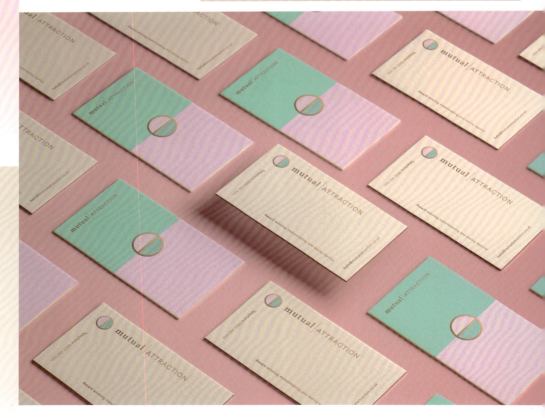

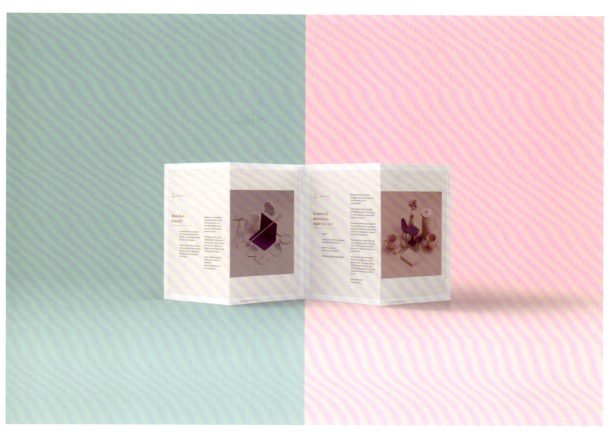
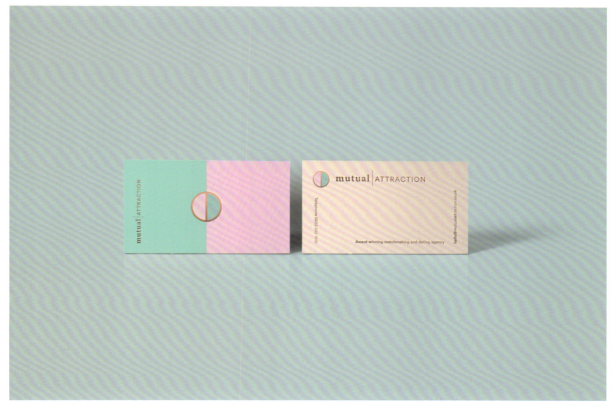

Cloud9

工作室: fromsquare studio

Cloud 9是一家语言工作室。它与时俱进,将有效的学习方法与设计相结合。因为工作室的教学语言为英语,品牌视觉形象的配色参考了英国国旗。另外,设计师加入了一种柔和的蓝色,让主色调更为突出。

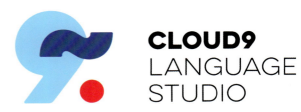

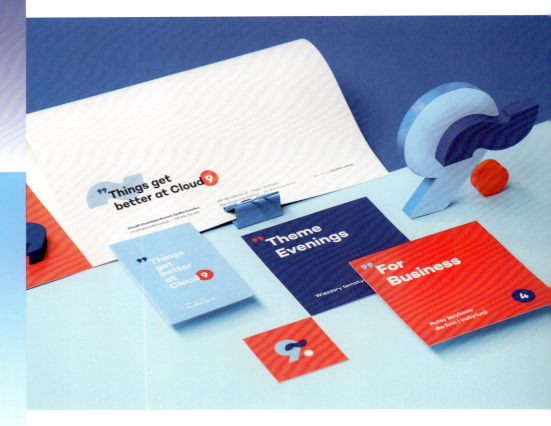

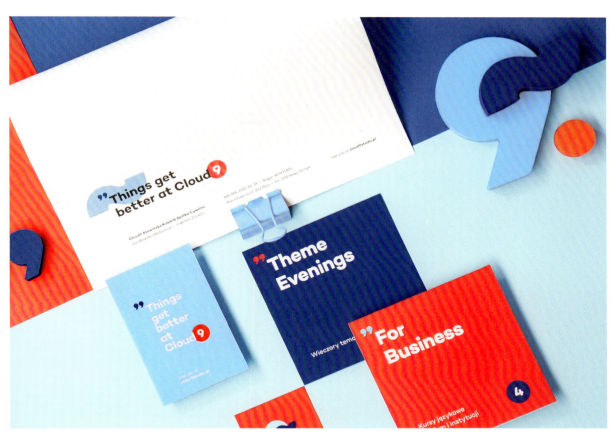
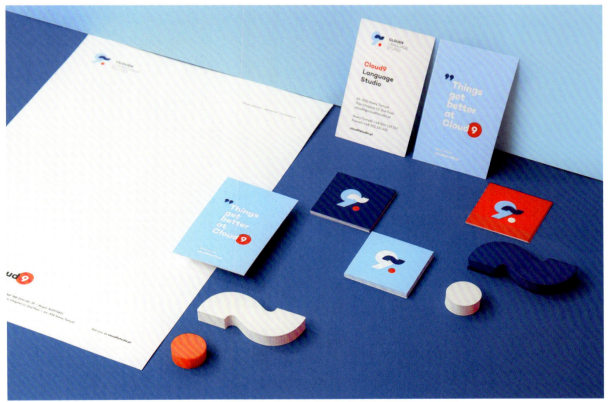

The Pizza Affair

工作室: Futura

The Pizza Affair是一家位于法国的披萨店。该设计的色彩选择基于法国国旗的颜色。这些明亮而又大胆的色彩随着黑白的加入形成了一种平衡的配色,使一个神秘且富有诱惑力的品牌形象应运而生。

PANTONE Blue 072 U

PANTONE Red 032 U

PANTONE Black 6 U

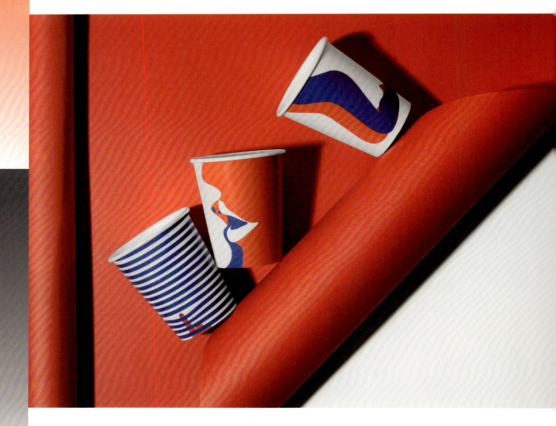

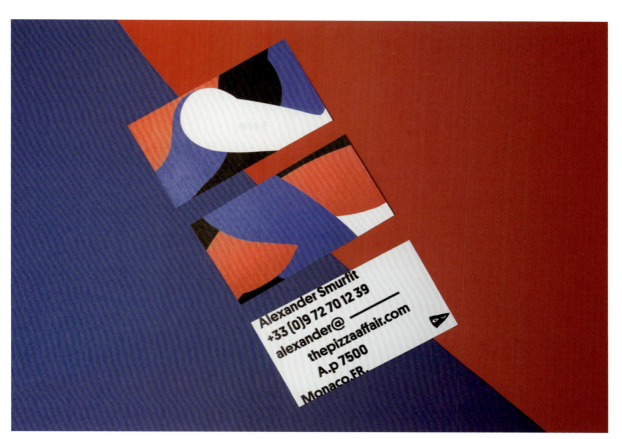
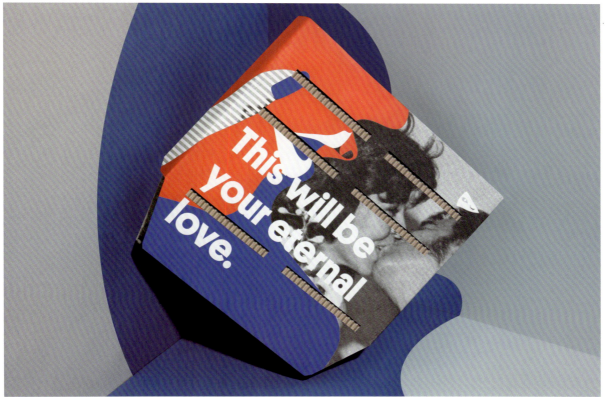

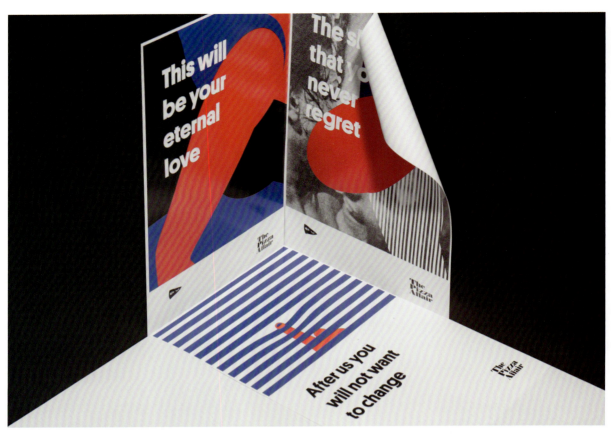
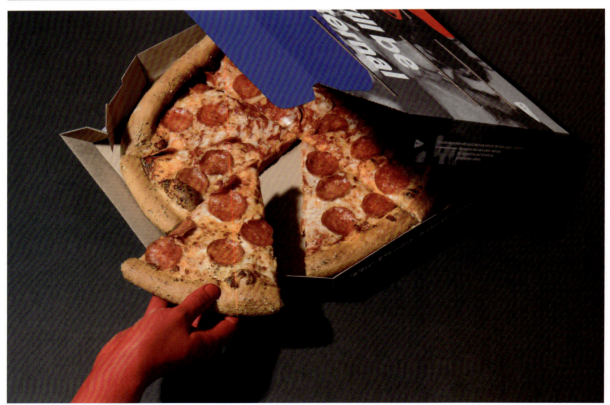

Tim & Tammy's

工作室：BR/BAUEN　　设计师：Braz de Pina

Tim & Tammy's花生酱品牌是由一对多年来一直生活在巴西的美国夫妇创立的，其产品带有美国传统的经典风味。品牌的形象设计运用了有年代感的复古字体来展现产品的美国渊源，同时简约而又工整的字体流露出一种满满的工艺感。淡雅的配色清新自然，体现了品牌自信。

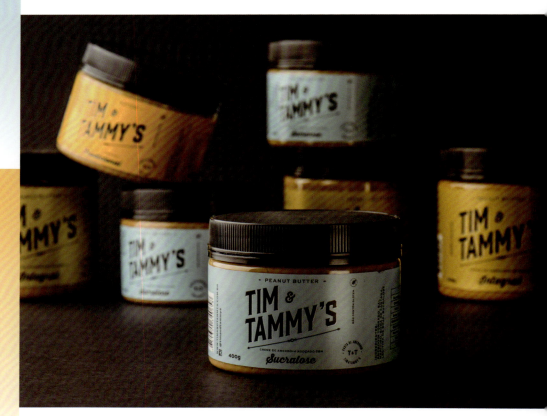

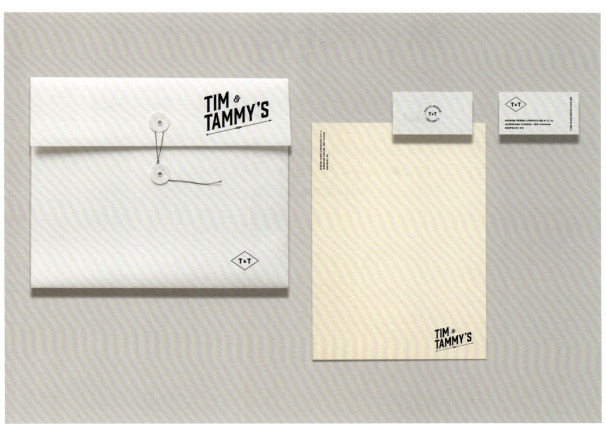
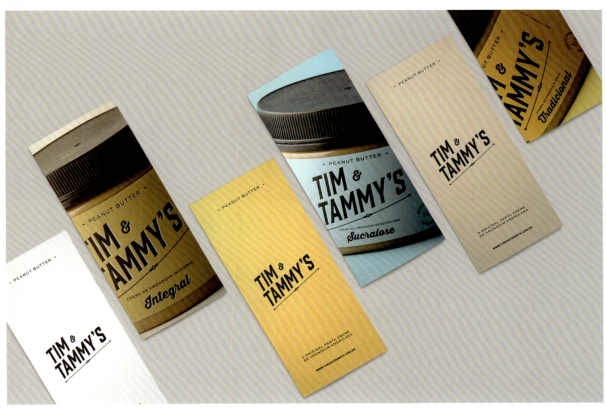

MyProgrammatic

工作室: Bold Scandinavia 设计师: Emil Boye

MyProgrammatic 是一家创新型的咨询服务公司，为网络广告商提供数据分析、专业性意见等。针对该项目的配色，设计师受到人类神经连接、电路板和计算机网络的启发，以期在"有机"与"技术"之间达到一种微妙的平衡，最后的配色独特、自然，又体现了"技术"的感觉。

C:100 M:45 Y:60 K:25

C:90 M:30 Y:45 K:5

C:50 M:0 Y:10 K:0

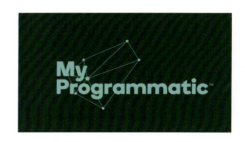

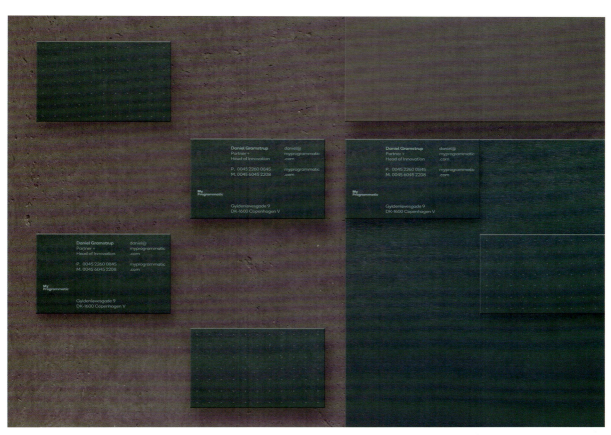
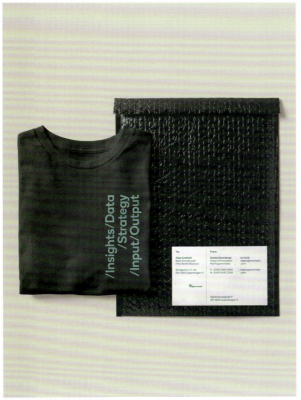
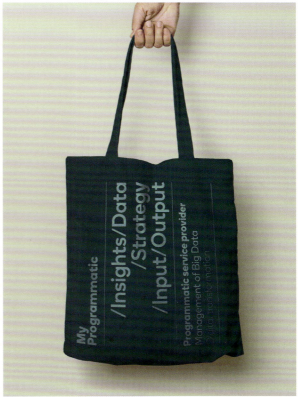

Brun'ka

工作室: Graphic design studio by Yurko Gutsulyak

Brun'ka 是第一个提供有机认证的乌克兰化妆品品牌。该品牌以乌克兰常见的草药为原料，这种草药常见于古代美容食谱。品牌名称 Brun'ka 的意思是"萌芽"，和品牌的座右铭"内在生活"共同揭示了崇尚品牌自然能量的理念。大体来说，两到三种颜色就足够支撑一个好的设计。在 Brun'ka 的设计中，设计师主要用了两种颜色——白色和红色。该设计旨在将现代设计美学与传统的乌克兰精神相结合。乌克兰传统的刺绣激发了这次创作灵感，设计师以绣花毛巾 Rushnyk 的图案作为视觉语言。红色的花卉装饰图案象征着健康和美丽。

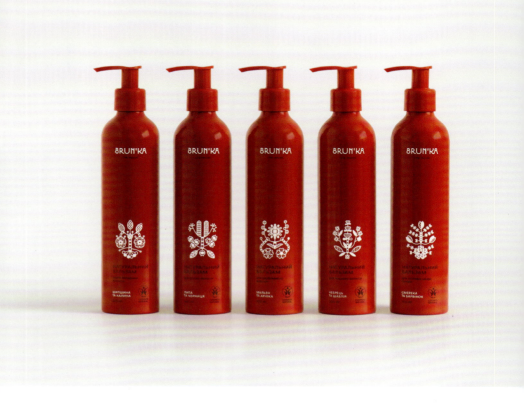

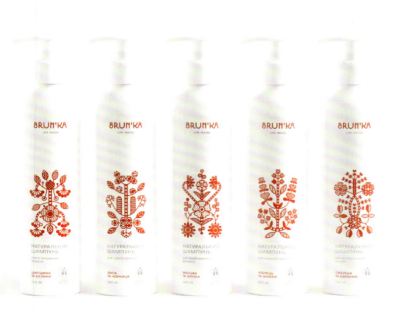

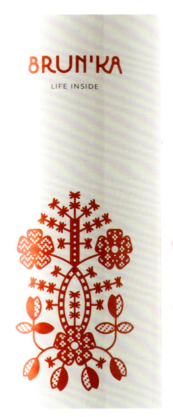

Tico Lingo

设计师：Nick D'Amico

Tico Lingo位于哥斯达黎加，是一所教授西班牙语的语言学校。他们提供身临其境的教育体验，吸引各种背景的旅客。颜色反映了哥斯达黎加充满活力的社会环境。三原色的使用还强调了"基础教育"这一概念。

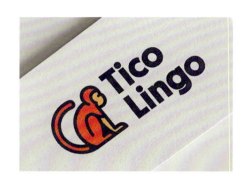

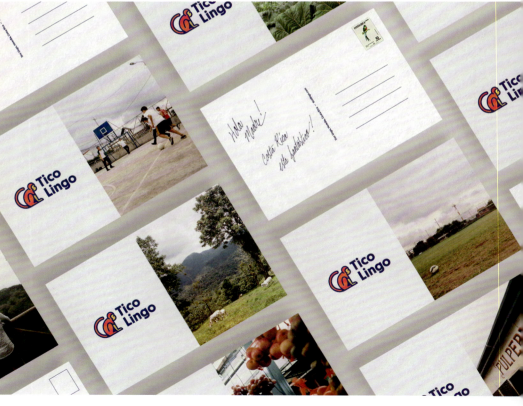

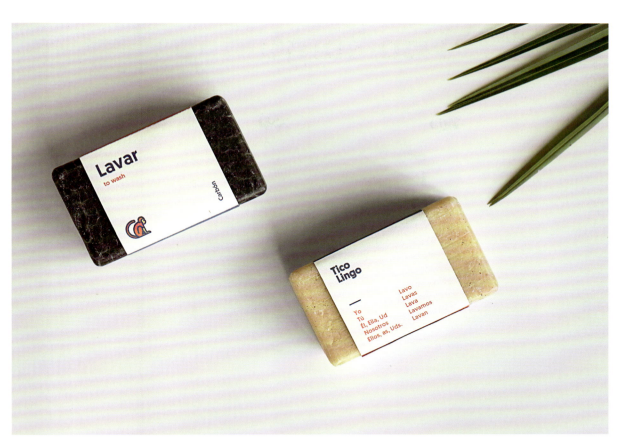
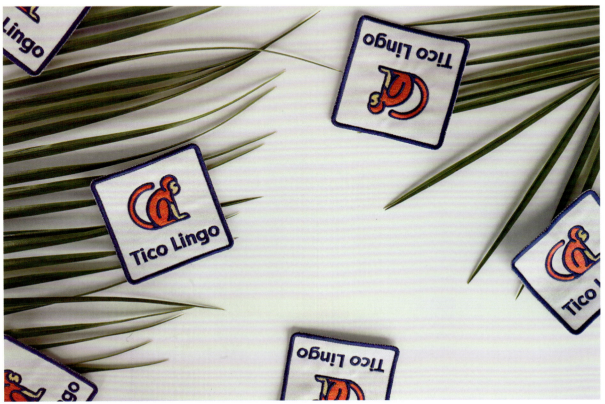

PANTONE 1205 C

PANTONE 201 C

PANTONE Warm Grey 11 C

Vanilla Milano

工作室: Monica Lovati Studio

Vanilla Milano是一家自制冰淇淋店、糕点店和咖啡吧，主要供应按传统、健康的食谱制成的优质食物。品牌设计以一个复古式的字母组合和填充冰淇淋奶油的图案构成标志，来表达商店的招牌产品。而冰淇淋奶油颜色的运用加强了整体的形象和概念。

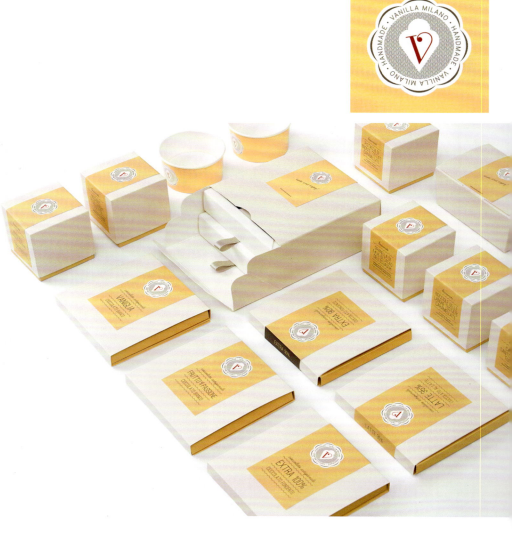

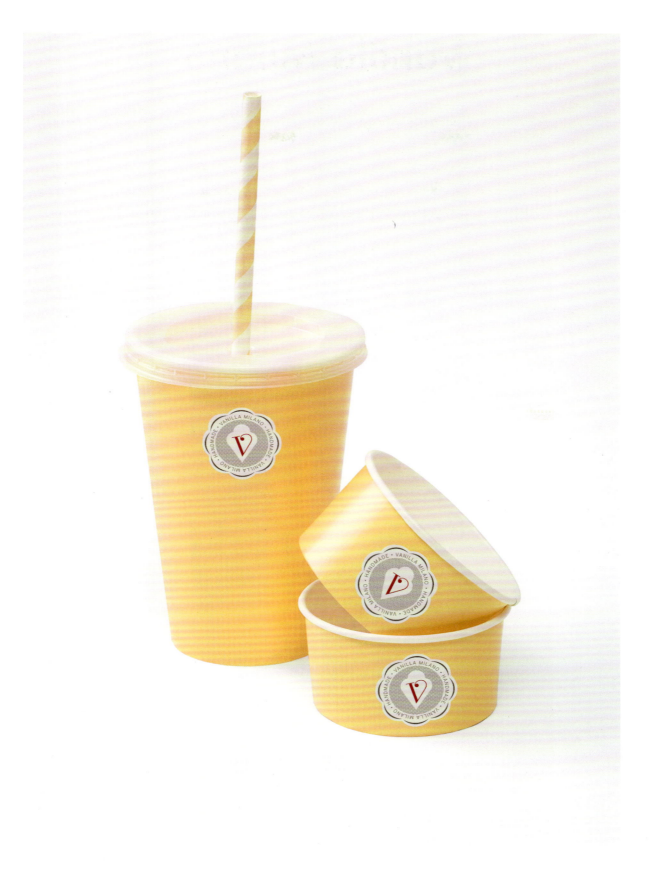

Mikôto

工作室：Hochburg & ADDA STUDIO 设计师：Christian Vögtlin, Nadine März

Mikôto是一家位于德国斯图加特市中心的日式餐厅。它的品牌设计以淡紫色和灰色为主要色调，并结合了传统的日本书法艺术、鱼鳞图案等。突出的金色字体等表现出强烈的日式美学。整体设计方案是现代与传统的完美融合，就像Mikôto的烹饪一样。

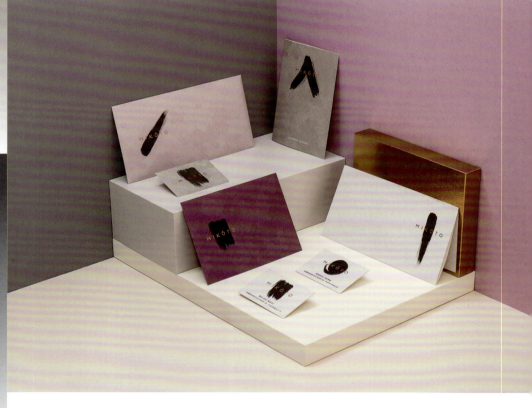

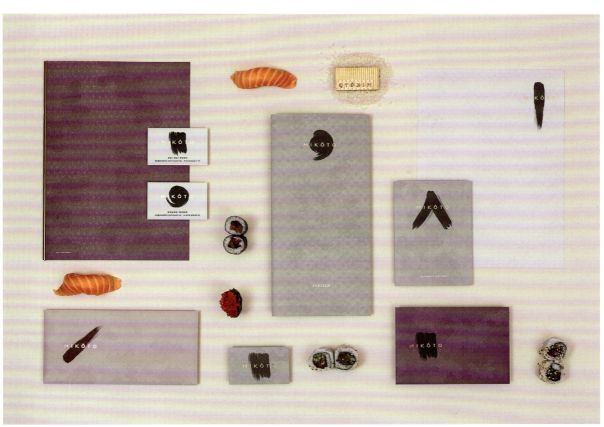

C:100 M:0 Y:70 K:30

7-Eleven Coffee Concept

工作室: BVD

绿色为 7-Eleven 概念品牌形象的主色调，传达了温暖、友好的积极情感。该设计中的标识与杯子沿用了绿色、红色与橙色的设计，点亮了整个店铺空间。绿色调的装潢突出了店铺前台的位置。

C:0 M:100 Y:100 K:0

C:0 M:60 Y:100 K:30

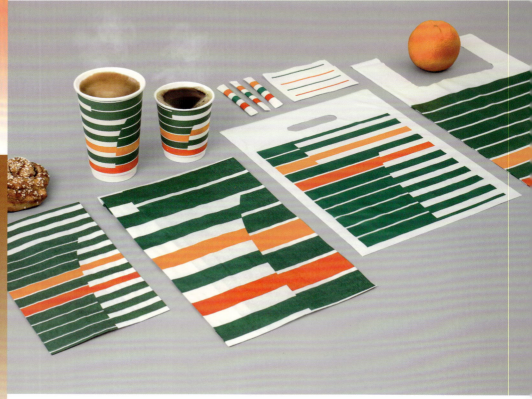

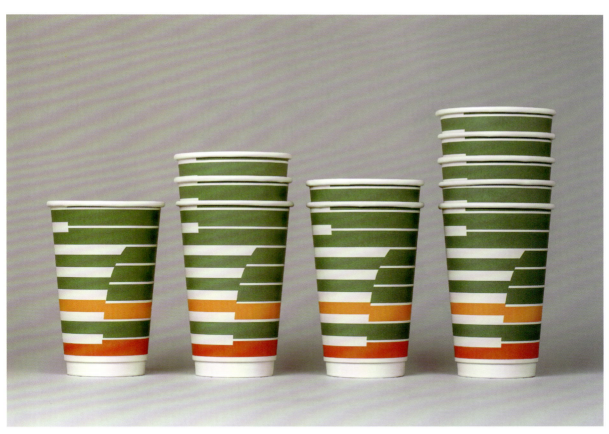
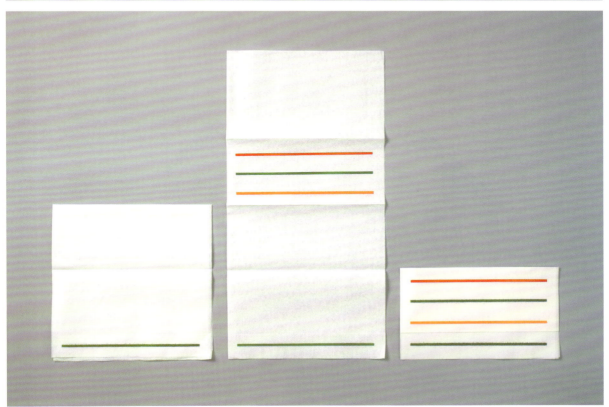

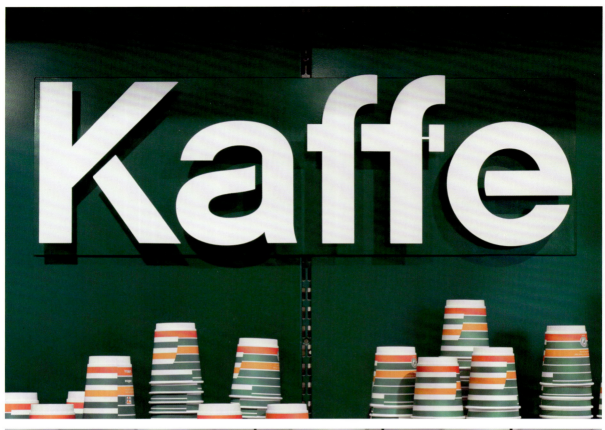
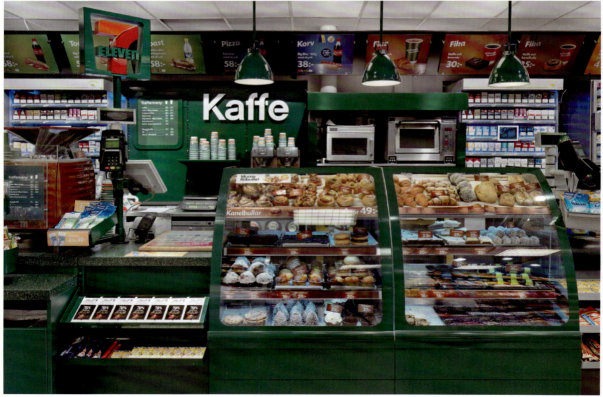

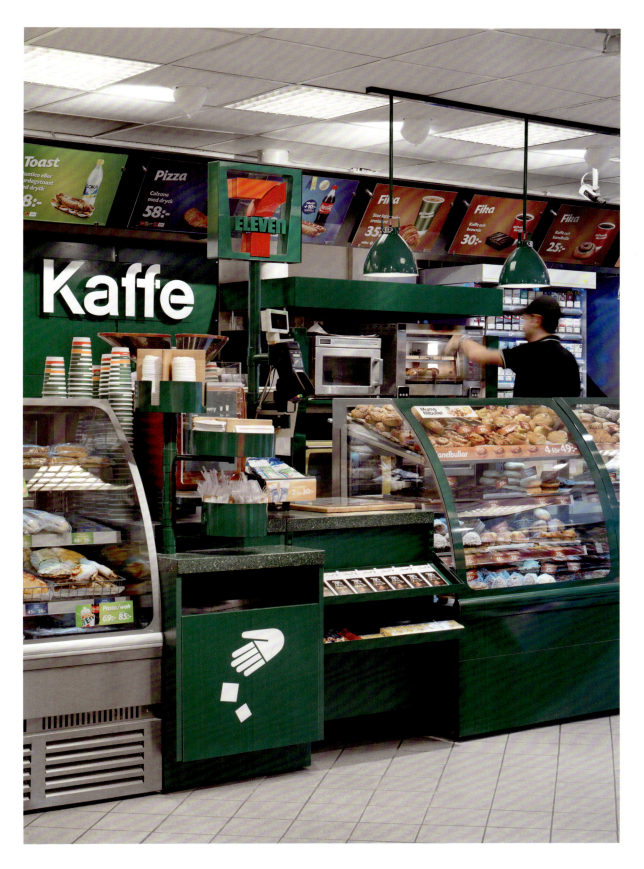

T&Cake

工作室: Studio.Build

咖啡厅紫色调的品牌形象让整个视觉包装显得友好、闲适。咖啡厅产品的季节性体现在三种不同颜色的图标上,它们分别是樱桃色、樱桃果汁色和果核色。

PANTONE 262 C

PANTONE 192 C

PANTONE Warm Gray 2 C

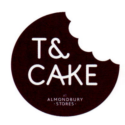
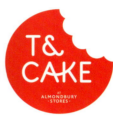

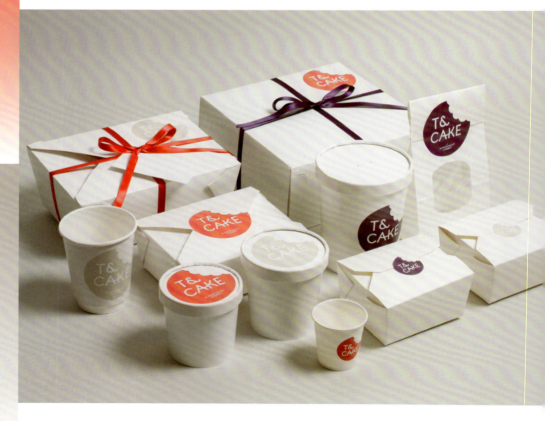

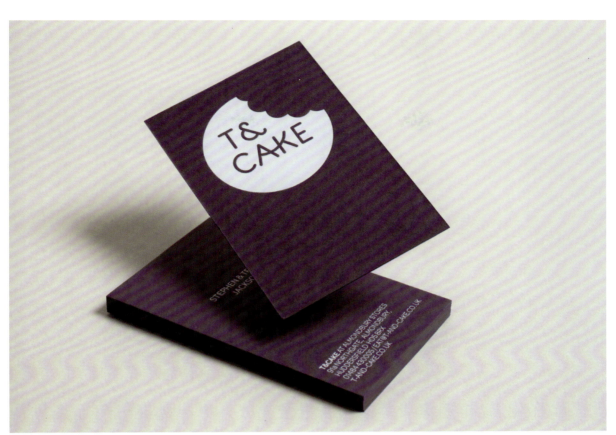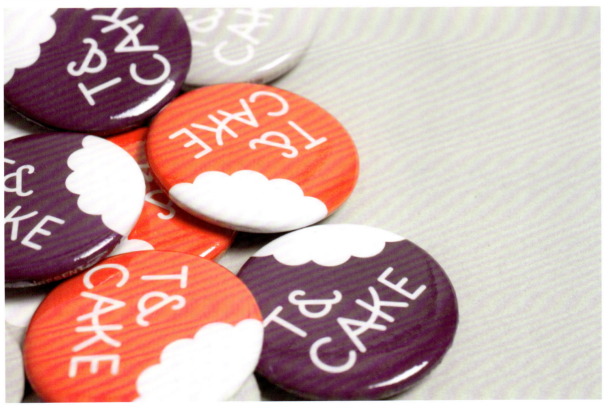

Megabox

设计师: Jaemin Lee, Heesun Kim, Woogyung Geel, Hoseung Lee

Megabox是韩国的连锁影院。项目背景是Megabox和另一家影院Cinux合并，于是设计师运用了两种互补的中性色，代表了两家的完美结合。这一设计成为该行业中新颖夺目的品牌配色。

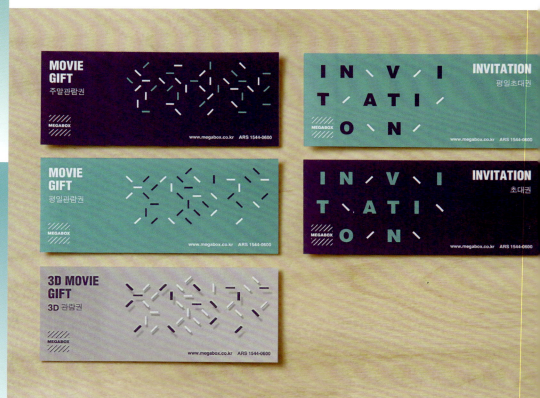

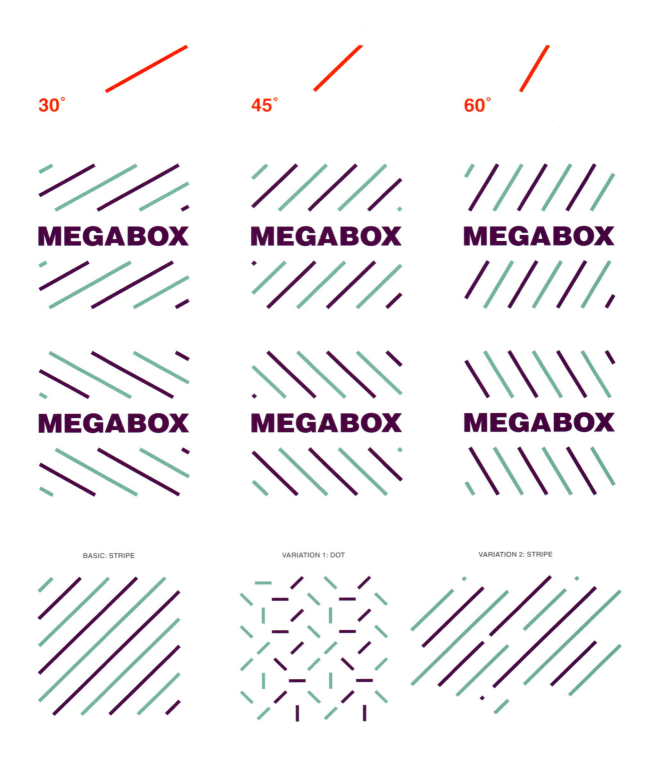

Echigo Futon

工作室: enhanced Inc. 设计师: Hiromi Maeo, Koji Terao

Echigo Futon 成立于 1868 年,主要制造及销售床上用品。品牌的标志由两个三角形构成,三角形代表科技、传统和信赖,两个形状的重叠部分则代表了品牌生产的枕头和床垫。设计师用日本传统色"胜色"作为企业标志颜色。胜色是一种深蓝色,其历史可追溯到平安时期。除了有着"胜利"的吉祥寓意,胜色还散发着一种真诚和信赖感,同时让人感觉到平静、惬意和安宁。

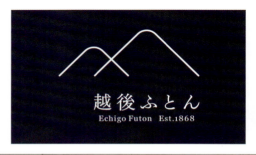

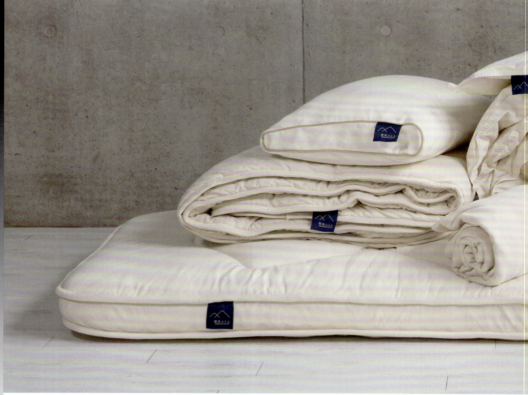

Large Triangle

Various elements Echigo Futon would aim and forster to become a strong brand
(in which the driving force is generated by technology, tradition, and trust that has been cultivated.)

Small Triangle

Technology, tradition, and trust that has been cultivated.

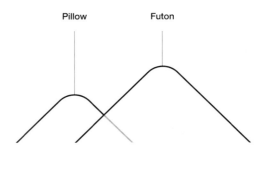

Pillow Futon

Stacked w/ est

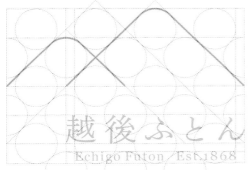

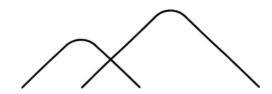

越後ふとん
Echigo Futon Est.1868

Horizontal w/ est.

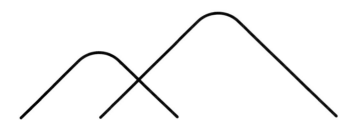

越後ふとん
Echigo Futon Est.1868

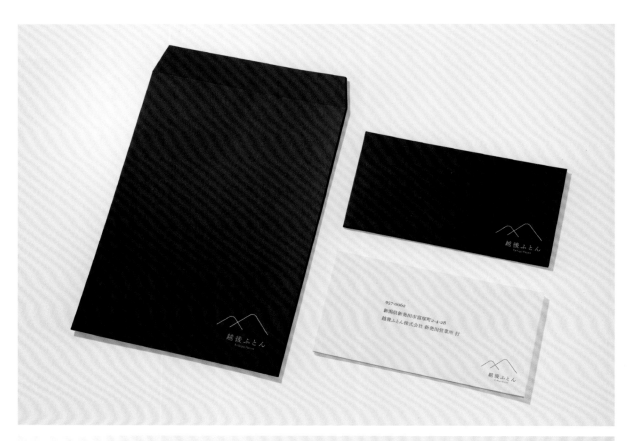
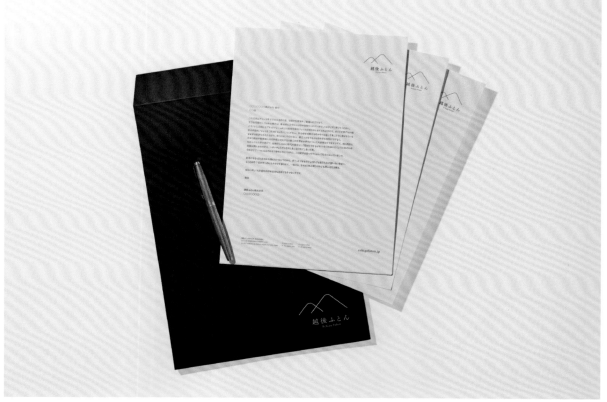

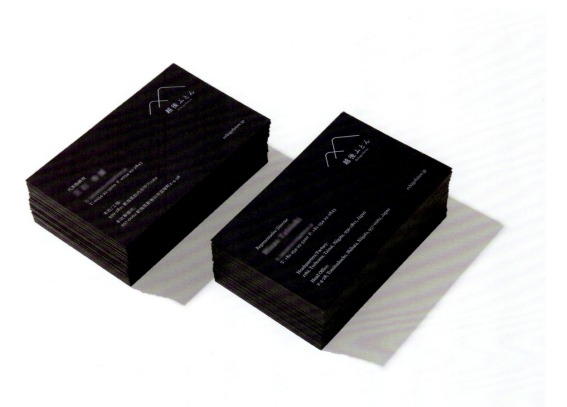
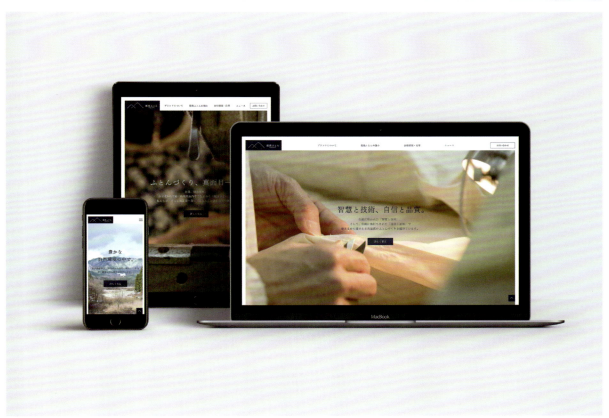

Lucas Sardines

工作室: Loonatiks Design Crew

品牌的沙丁鱼新包装旨在向老顾客以及年轻人重新呈现这个经典产品，于是设计师保留旧包装的精髓，以字体为视觉元素，去除繁复设计。原色的使用同样反映出产品极简的理念，三种颜色代表三种口味，统一的配色为产品打造了稳固的形象。包装的材料（纸和金属罐）都是可回收材料，为了减少碳排放，罐上没有印刷图文。

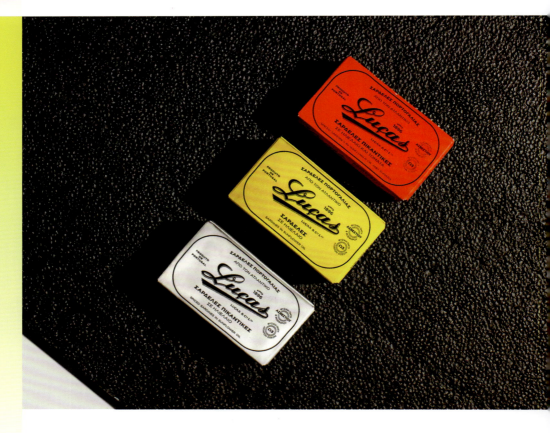

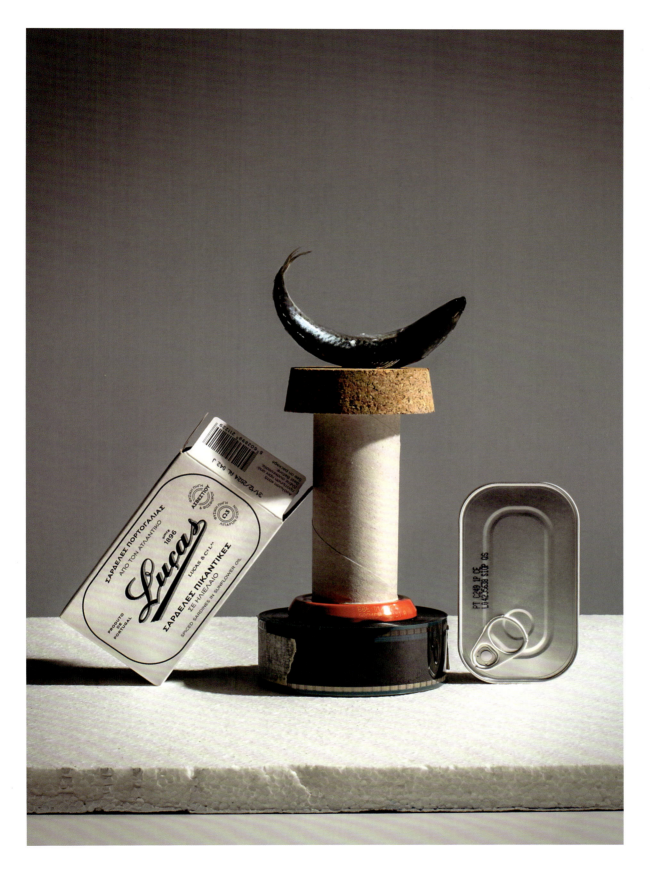

PANTONE 7520

B. for Brian

设计师: Ryan Romanes

品牌的创建人是一位挂毯艺术家,她常常从色彩、布料、大自然和音乐中汲取灵感。出于对不同艺术形式的钦佩,她决定创造一个空间来展示她的挂毯作品和来自世界各地的灵感大师的作品。品牌的标识设计采用了低调的字母商标和柔和的配色,这样能够使品牌更和谐地与不同风格艺术家的作品栖息在同一个空间。

PANTONE 378

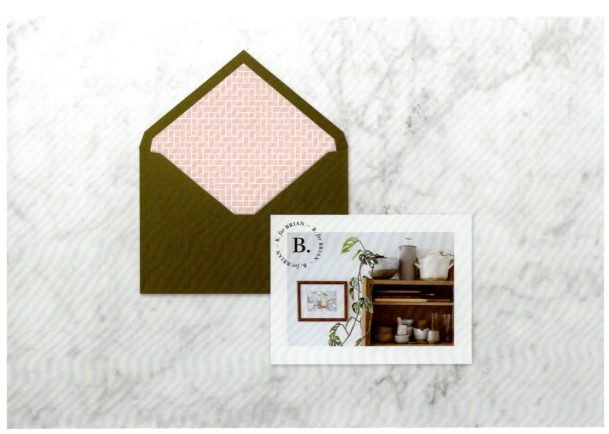
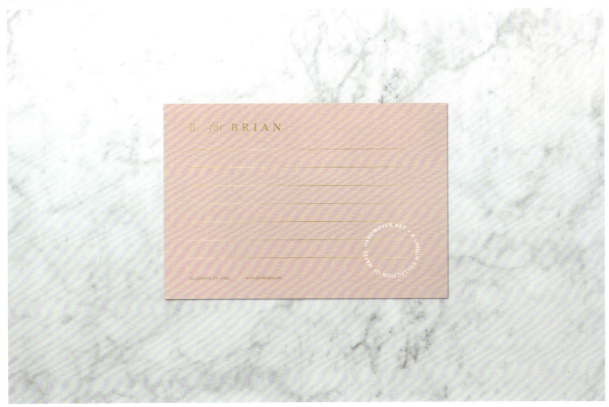

Fruna

工作室：Brandlab

Fruna 风靡了好几个年代，是秘鲁历史悠久且受欢迎的软糖品牌。考虑到它的历史，设计师采用了 20 世纪 80 年代的风格对包装进行了重新设计。包装上的水果插图呈现了不同口味的糖果。该品牌的标志性颜色——黄色，被用作包装的主色。此外，为了使包装看上去更加摩登、有趣，设计师还添加了活泼的红色。

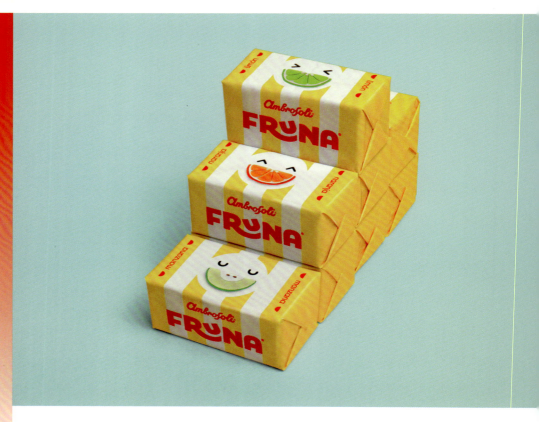

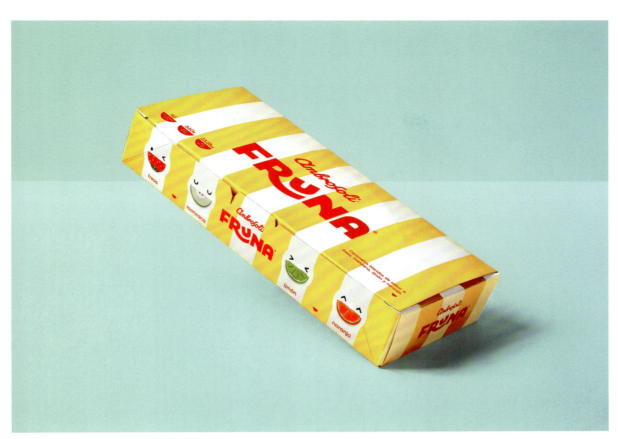
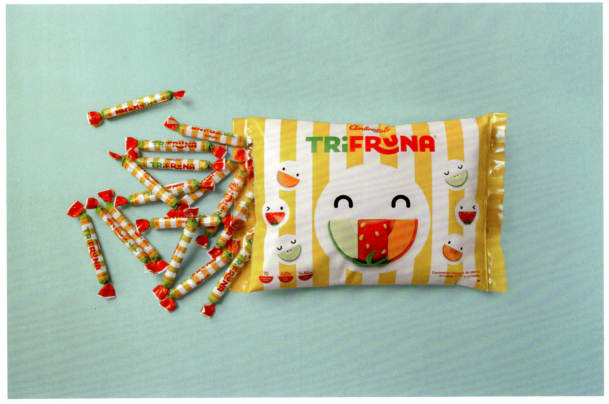

PANTONE 286 C

John & Jane Technology

工作室: skinn branding agency 设计师: Kris De Vlieghere

John & Jane是一家比利时公司，主要为派对、活动、展会、演出、音乐会等提供全面的技术支持。崭新的品牌设计充满着能量与活力，与品牌本身浑然天成。铁蓝色搭配闪耀的银色、动态的符号，使整个设计营造的氛围对John & Jane来说恰到好处。设计工作室总是用中性色来表达品牌的核心，对John&Jane，他们则以蓝色为主色。每个项目都是独特的，只有当品牌需要颜色渲染时，色彩搭配组合才算作构成一个完整品牌的一部分。多颜色组合可能不适合小品牌，但是会适合稍大的品牌去增加它的曝光率。小的项目则适合选择明确的主色调，以保证品牌颜色的效能。

PANTONE 877 C

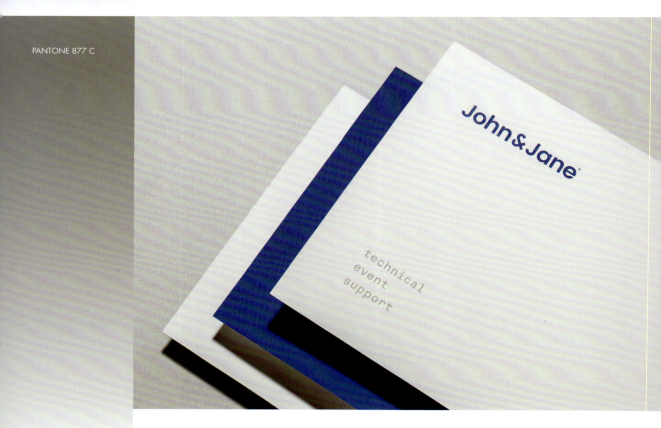

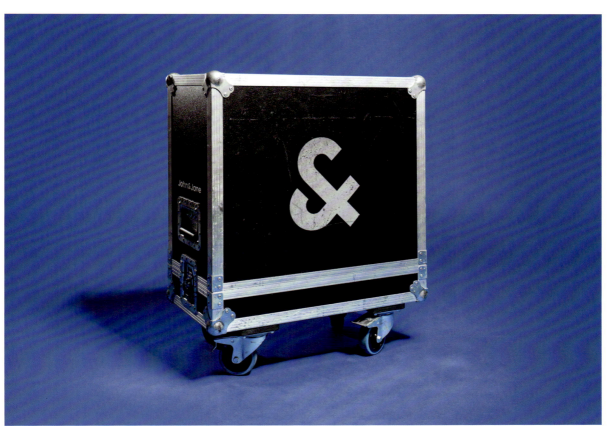
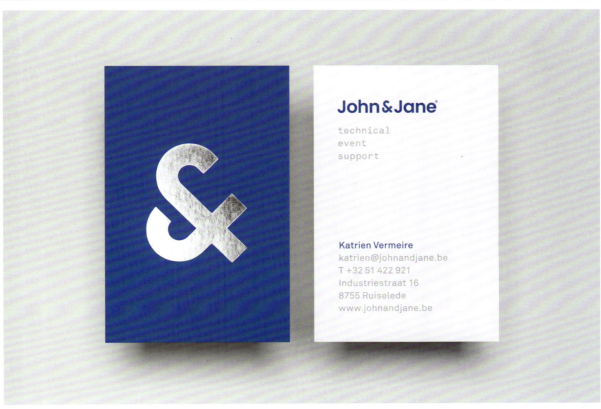

PANTONE Black 6

Gavoha

工作室: 26 Lettres

Gavoha是来自蒙特利尔的礼帽品牌。他们的帽子都是用优质的毛毡经手工精心制作而成的。品牌识别的颜色选择围绕着"对比"与"柔和"之间的冲突性,其中柔和、微妙的色调代表了帽子本身的风格。

PANTONE 7502 U

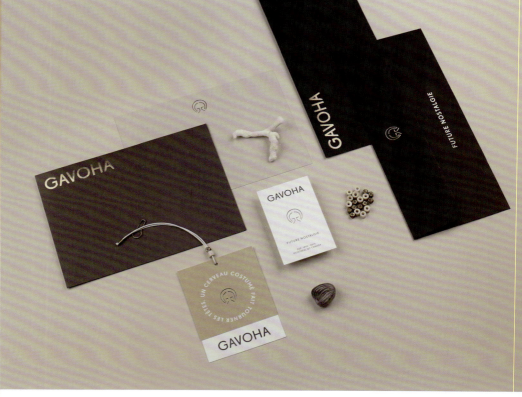

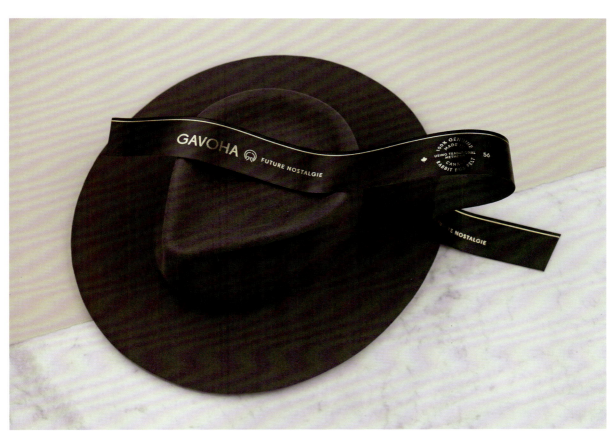
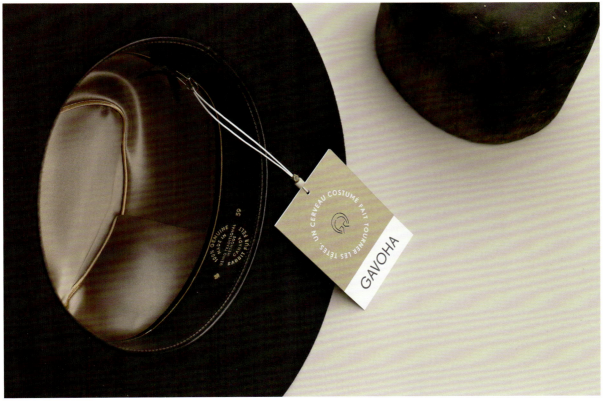

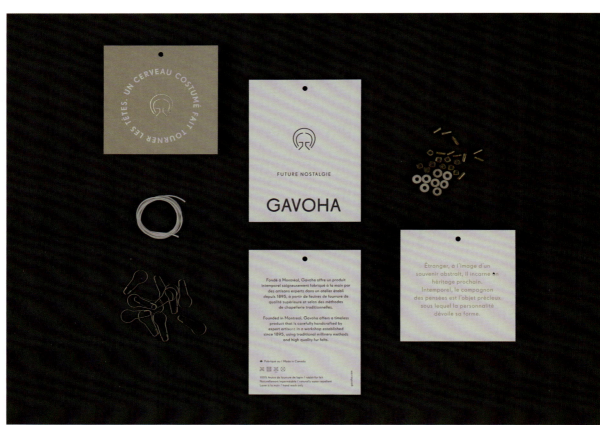
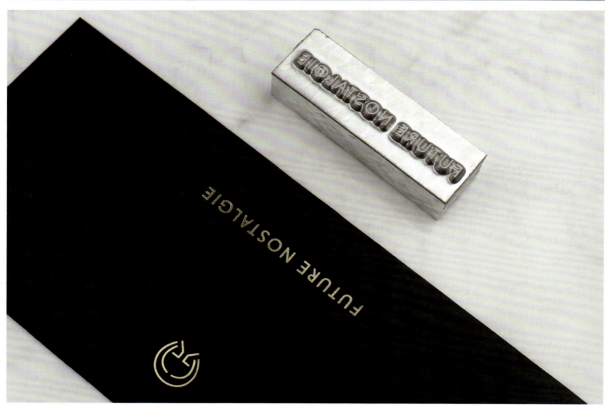

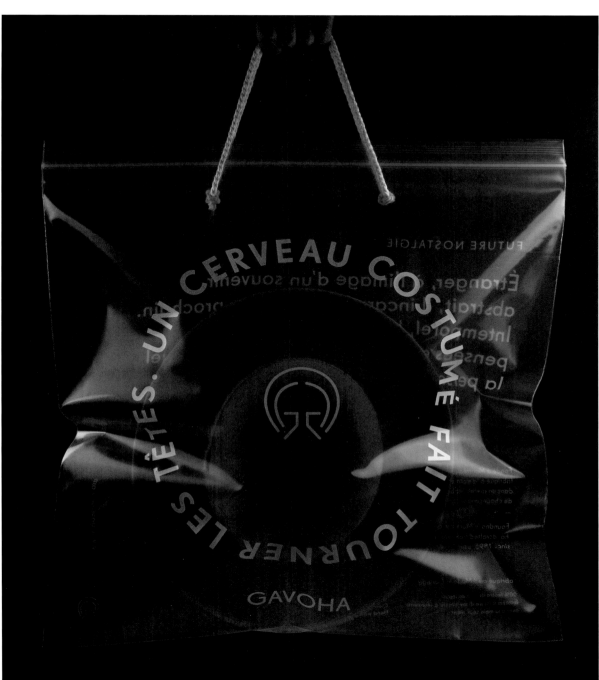

O.live

设计师: Aris Goumpouros

一直以来,橄榄油因其神奇的美容功效被广泛使用,也被誉为美容良品。O.live充分利用橄榄油的特性,研制出了以橄榄油为主要成分的独特的全面护肤产品系列。受古希腊文化里装饰品的启发,各个设计元素紧密联系在一起,构成了一个具有凝聚力的品牌形象,同时强调了与古希腊文化的渊源、可靠的质量和信誉。标志描绘了一棵橄榄树及其果实以及太阳。

Gold Foil

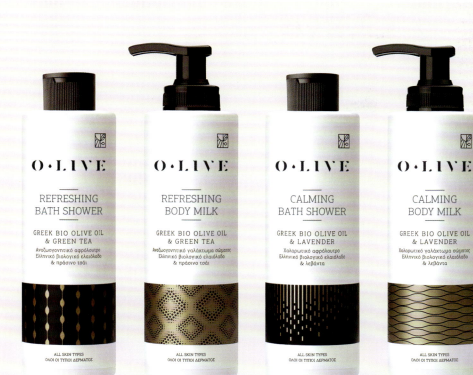
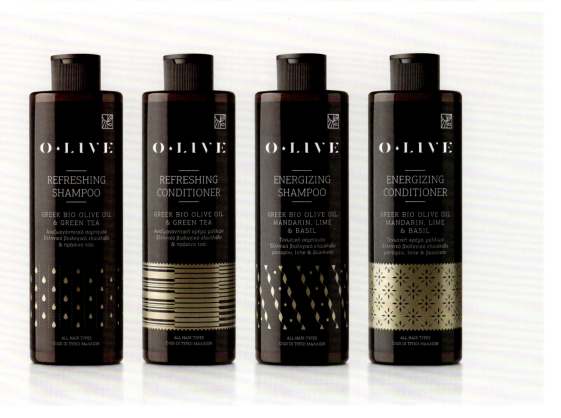

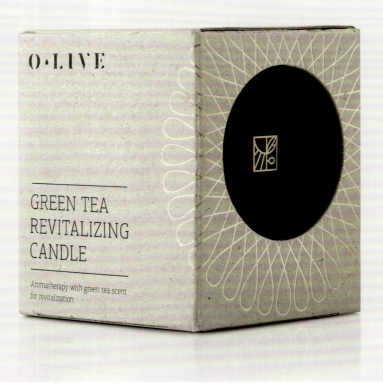

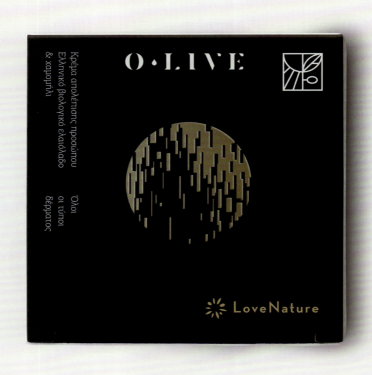

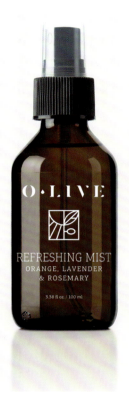
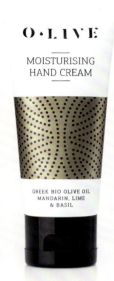
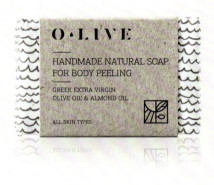

Drap Agency

工作室: Mireldy design studio　　设计师: Imelda Ramovic´

Drap是一个创新型的以技术为导向的机构,他们热爱创新和新媒体。颜色的选择兼具趣味性和专业性双重目标。Drap之前的视觉形象采用了红色,在这次更新设计中设计师沿用了红色以保持品牌的连续性。新的视觉形象引入新的颜色——蓝色,作为品牌的基本色,而红色则作为强调色。红蓝搭配,相得益彰,图形元素进一步凸显了颜色。

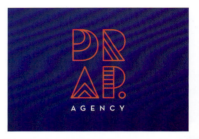

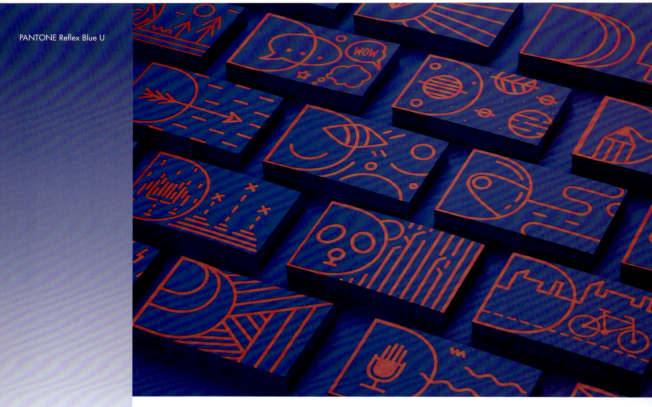

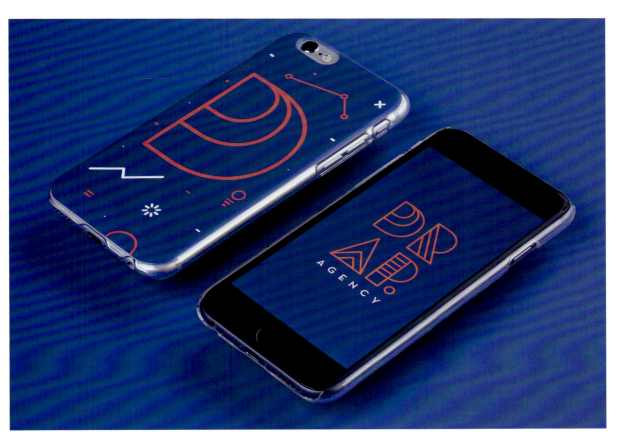

Ponyo Porco

设计师: Larry Chen

Ponyo Porco 是一个专注于手绘图案印刷的品牌。蓝色是设计师本人最喜欢的颜色,设计师擅长用生动的颜色创造带有神话色彩的形象,整体画面调和但又存在一定的对比。糅合真实又充满魔力的印刷图案和简单直率的裁切工艺,对时尚进行了独特的解构。整个设计希望能引导观众通过自身的想象去探索这背后的寓意。此外,Ponyo Porco 以其真实而朴素的自发性的精神和美学来演绎富有节奏和韵律的创作。

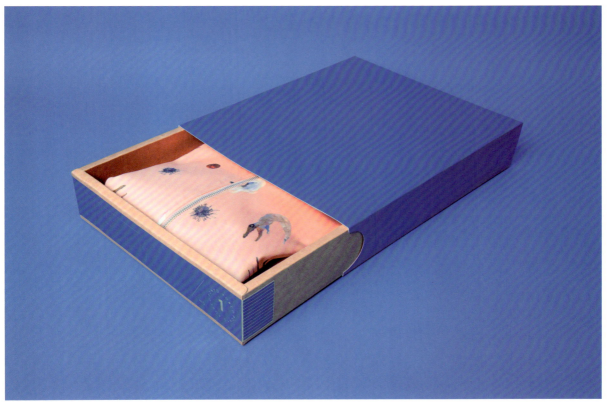

PANTONE 665 C

MH Handmade Memories

工作室：Sweety&Co.

MH Handmade Memories是一家位于巴西圣保罗的文具精品店。它的诞生源于创始人Maria Helena Pessôa de Queiroz的声望和极好的品位，她致力于创造独一无二的精致相册。MH Handmade Memories带给每一位客户的是手工制作的高端精致相册。品牌背后精益求精的态度需要用同样精致而独特且能体现相册怀旧而充满浪漫情怀的颜色来表现。源自法国薰衣草的淡紫色，给品牌塑造了独特的个性，而深沉的海军蓝的点缀则增添了沉静与信任感。

PANTONE 533 C

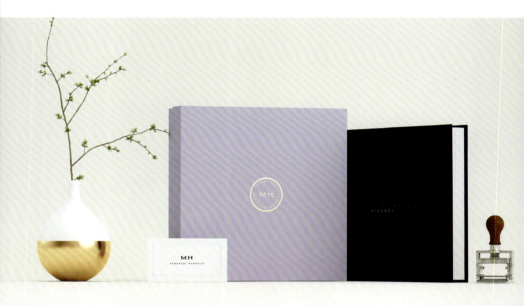

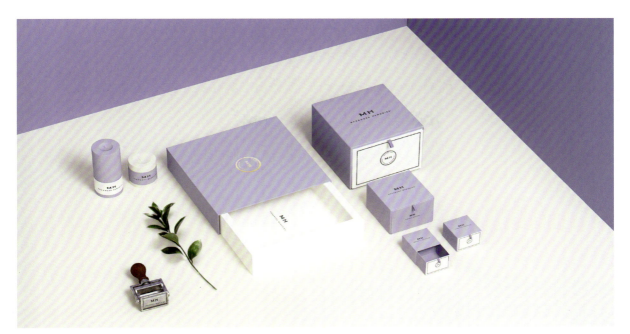
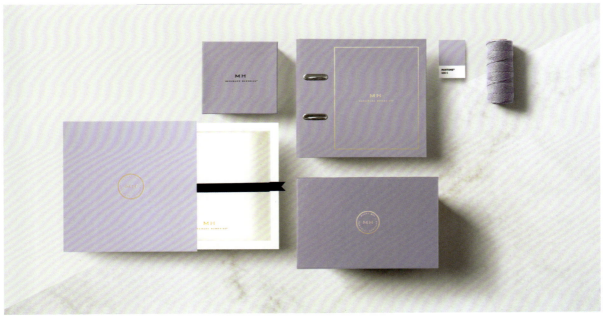
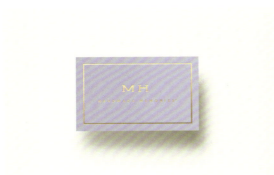
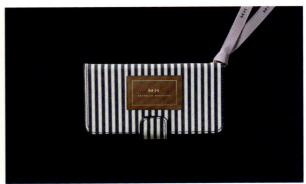

PANTONE 5783 U

Atölye Gözde

工作室: Frames 设计师: Hanson Chan

Atölye Gözde 是由土耳其设计师 Yasemin Gözde 创立的珠宝品牌。每一件商品都是手工精心编织或镶嵌而成。整个设计以深绿色为主色，突出和珠宝相关的图案和纹路；用金色的标志点缀，提升了该品牌的形象质感，也让产品展现出了一种精致、成熟的女性魅力。

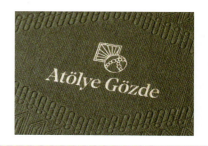

PANTONE 876 U

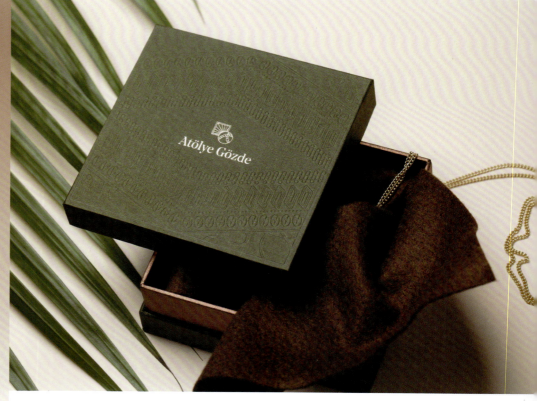

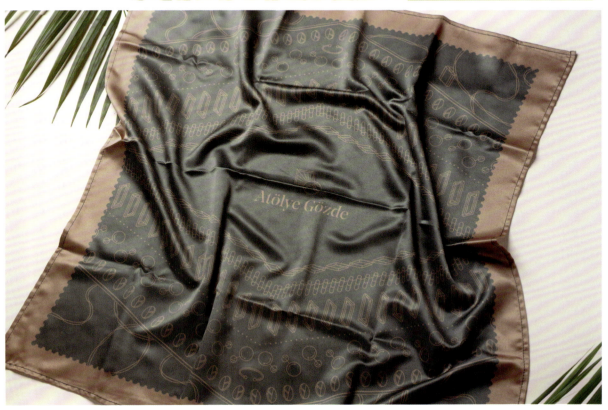

PANTONE 2210 U

The Living Food

工作室: Francesc Moret Studio

The Living Food位于西班牙巴塞罗那，是一家素食商店。设计师为他们的手工奶酪系列产品设计了包装，配色采用了公司原有的蓝色，搭配上白色和灰色，传达出一种诚实、认真的品牌定位，同时给人一种质量上乘、材料天然的感觉。

PANTONE Cool Gray 2 U

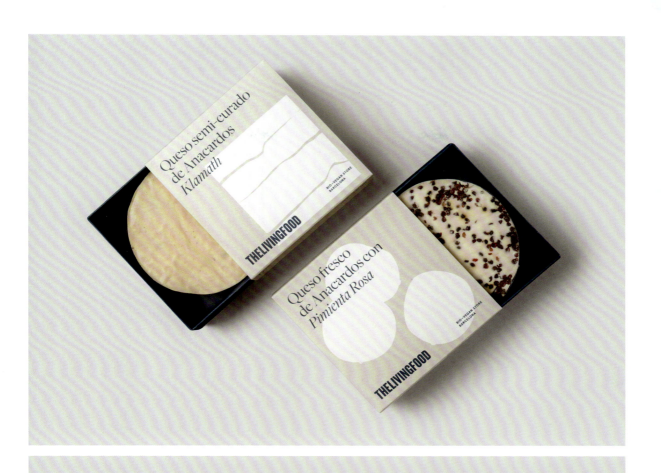

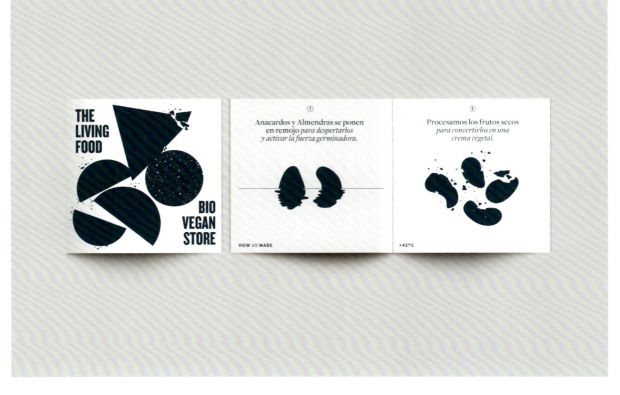

PANTONE 7658 U

Invest in Heads

工作室：Hochburg 设计师：Fabian Schmutzer, Andreas Welter

这是为投资公司Invest in Heads所做的品牌设计。设计师用金色和紫色象征品牌的价值和高端品质。

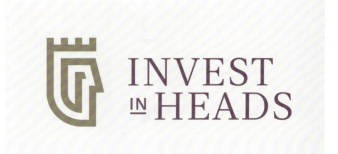

Gold Foil

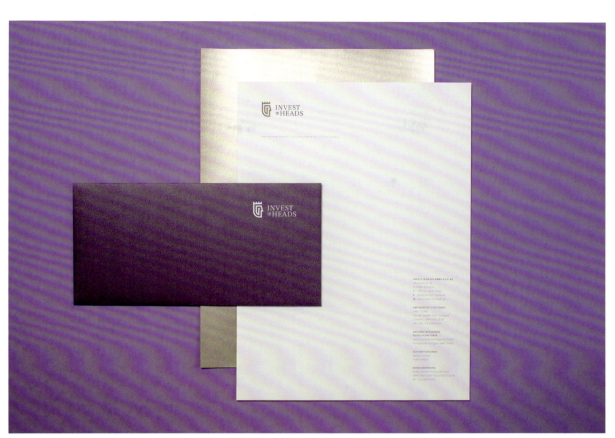

Gents' Club

工作室: Tough Slate Design

Gents' Club 是一个男士鞋履护理品牌。设计师使用中性黑和铜色表现品牌的深度和时尚之感。

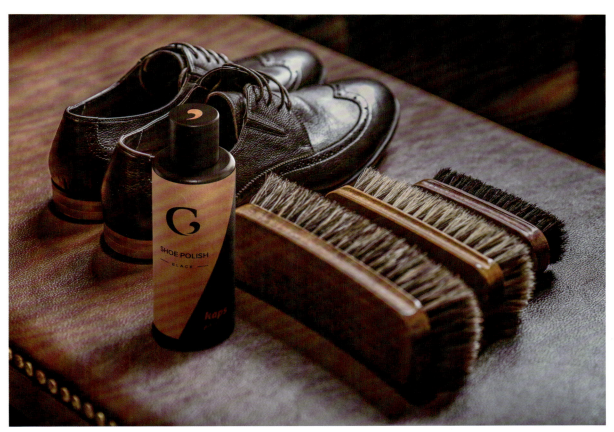

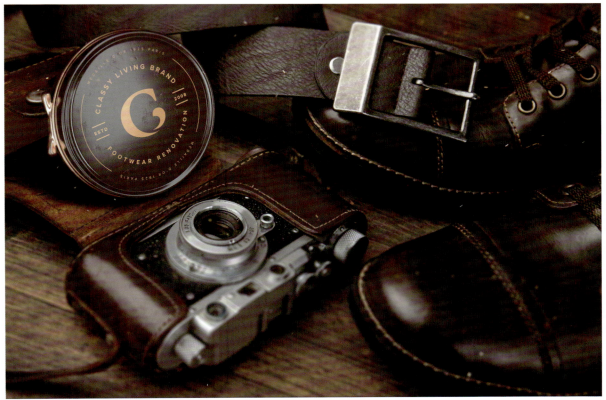

PANTONE 269 C

Vineria 9

工作室：Estúdio Gilnei Silva

Vineria 9 是一家电子商务公司，位于巴西葡萄酒主要产区之一 Serra Gaúcha。其新的形象设计需要改变其原有朴素的色调，随之诞生的配色方案源于该地区的主要葡萄品种的颜色。

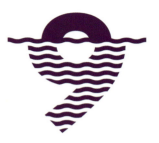

PANTONE 198 C

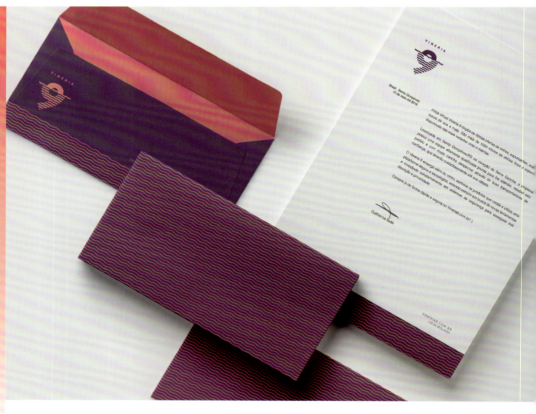

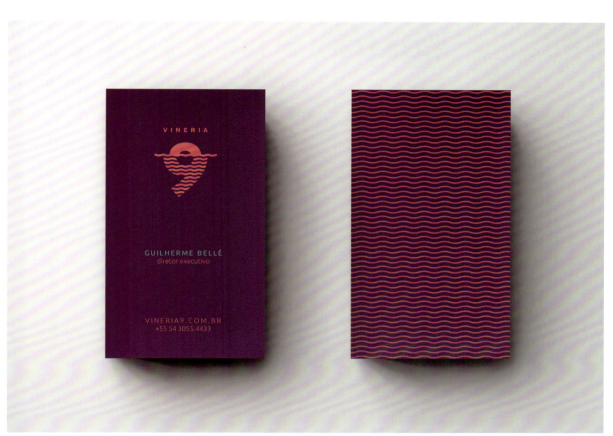
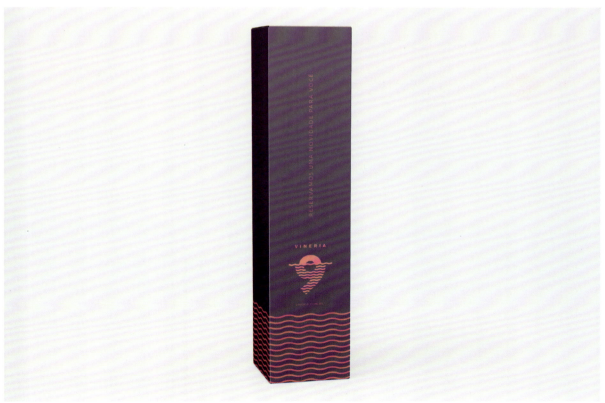

Kosan Gas

工作室: Ineo Designlab

橙色让该公司的品牌形象更加温暖、友好,与公司业务的属性相一致,同时也保留了20世纪50年代品牌设计的复古味道。

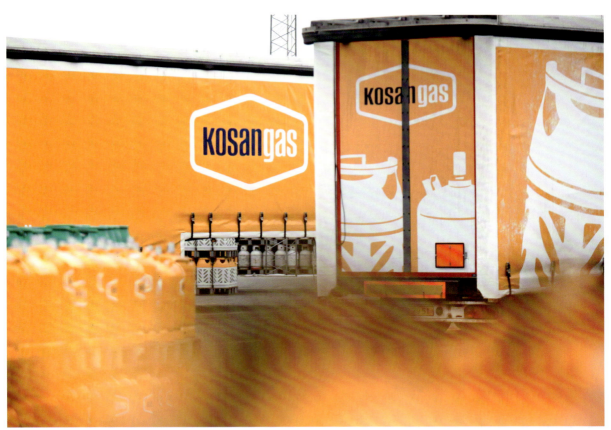

Voice

工作室: ICARUS creative 设计师: Lukas Proksch

Voice是一家声音与演讲培训机构。强烈的紫罗兰色和橙色形成显著对比,视觉上营造出一种热闹的感觉。该工作室以极具趣味性的视觉图案,创作出了一个独特而大胆的品牌概念。这些视觉图案以一种独特的方式说明了客户对声音和演讲的重视,也让陈旧的品牌形象焕然一新。

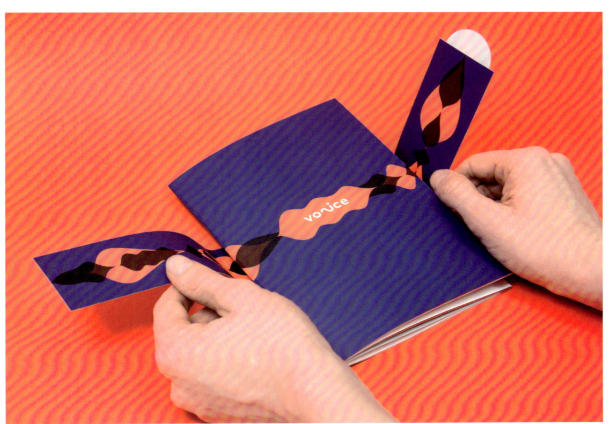
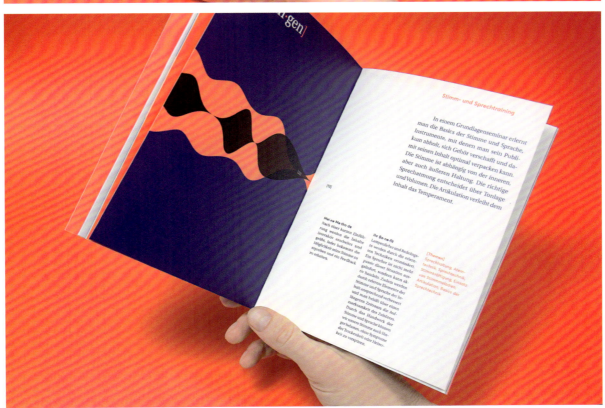

PANTONE 8944 C
(Metallics Coated)

The Changer

工作室: makebardo 设计师: Bren Imboden & Luis Viale

The Changer 是一个葡萄酒糖浆品牌。包装设计运用了金属色，看起来华丽而不失品质感。

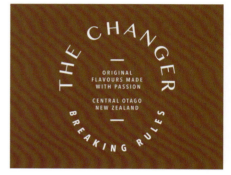

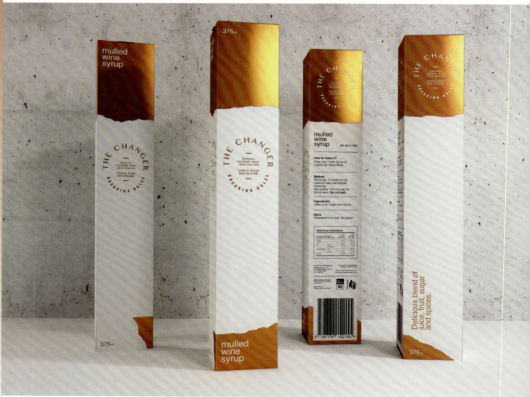

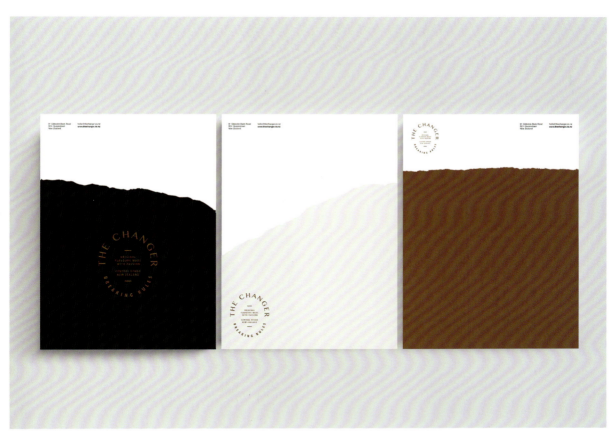
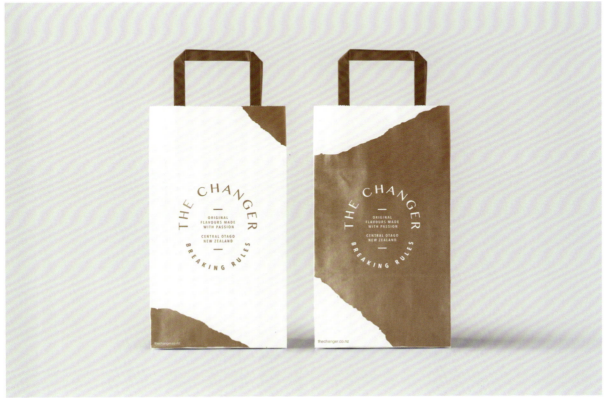

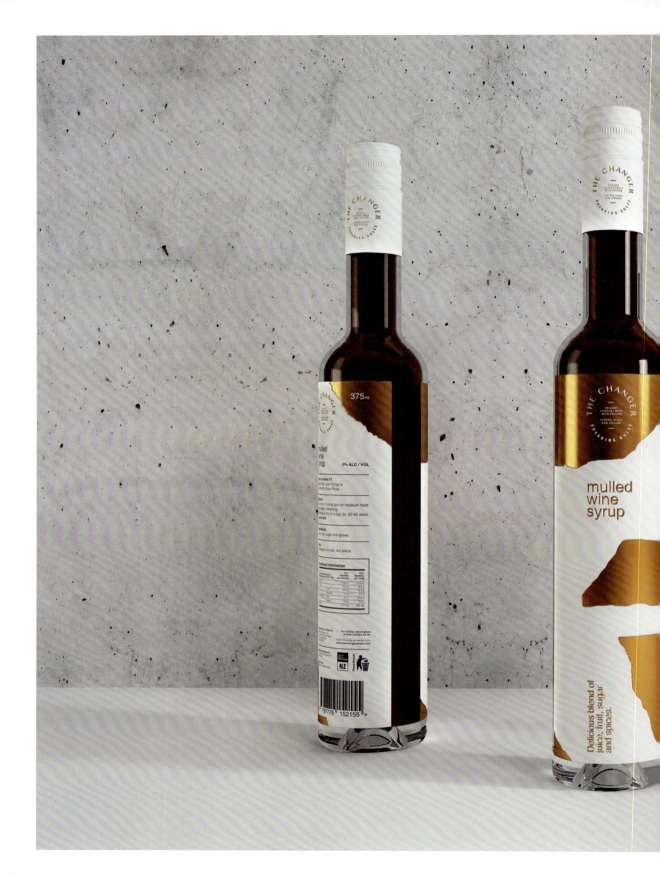

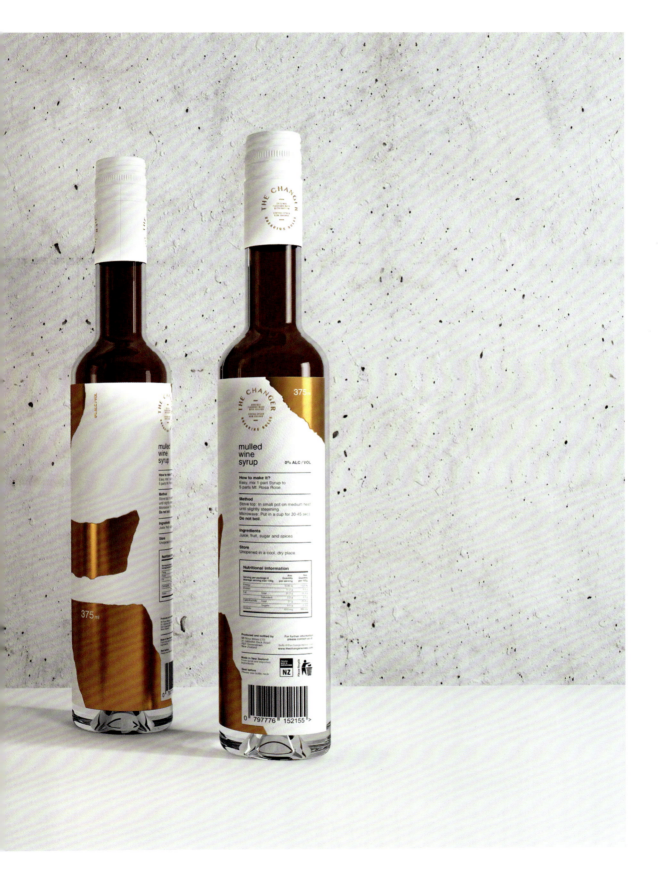

Maison Dandoy

工作室: Base Design

这个品牌设计利用金属色调来展现这家传统烘焙店的悠久历史。金色象征黄油，同时也表现出新鲜烘焙的饼干散发出的温暖。

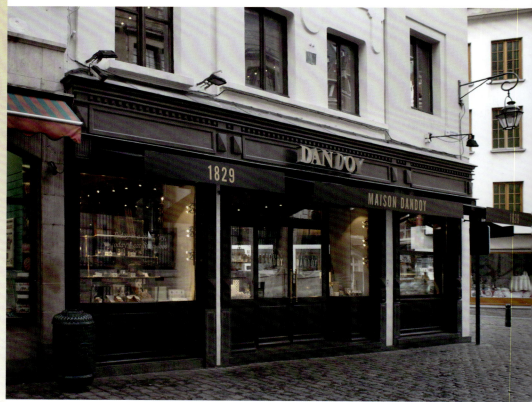

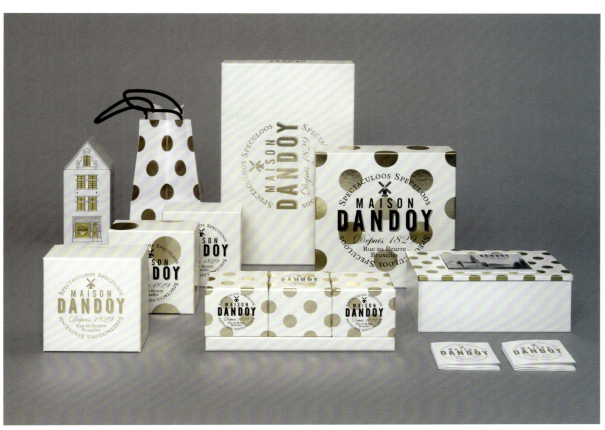
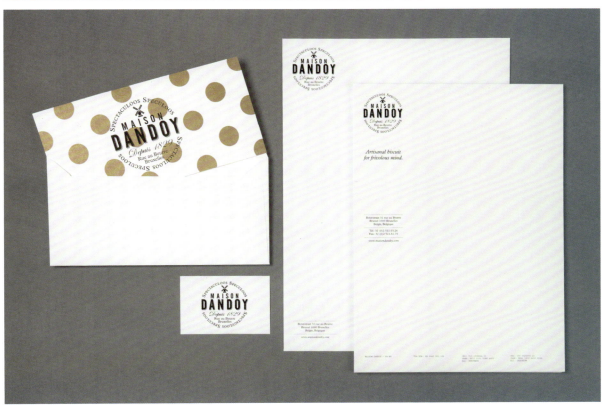

Kampoeng Dolanan

设计师: Wych Hendra

Kampoeng Dolanan是一家旅游文化公司,同时也是印度尼西亚传统玩具和游戏的娱乐场所,主要提供一些文化教育类的娱乐活动。鲜艳而又引人注目的红色作为该设计的主色,响应了Kampoeng Dolanan品牌希望被更多人知道的需求。而红色传达出的温暖和热情表达了Kampoeng Dolanan作为旅游地对人们的欢迎之情。此外,红色的形象符合传统游戏积极、好玩的特点。

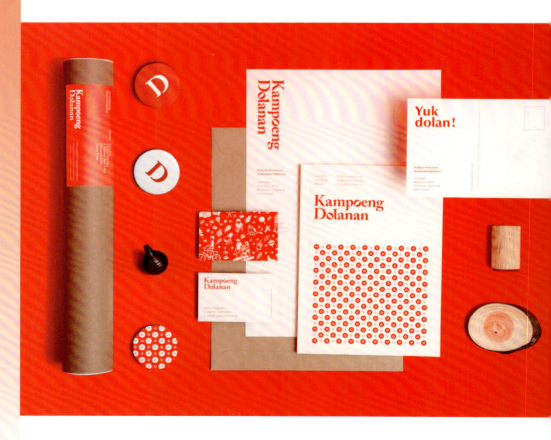

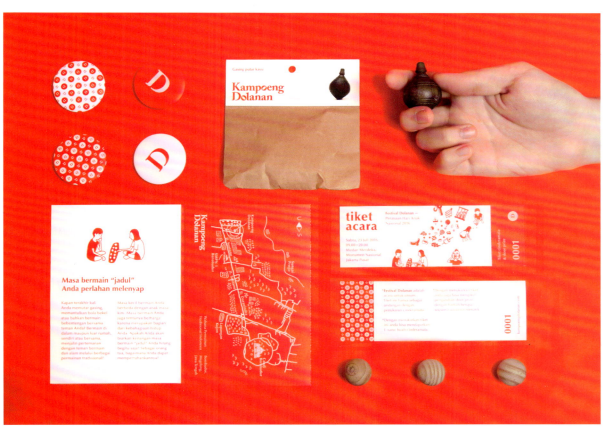
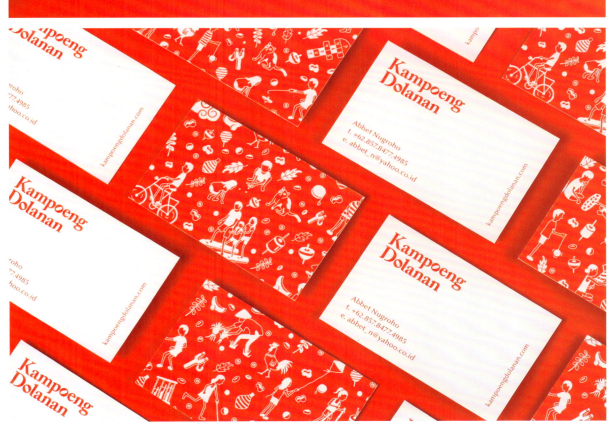

Egoismusic Festival

工作室: DESIGNADDICTED 设计师: Maurice Schilling

设计师想要通过艳丽的品红色来制造强烈的品牌影响，传达温暖且直入人心的能量。

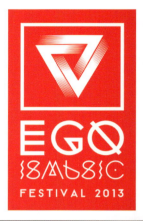

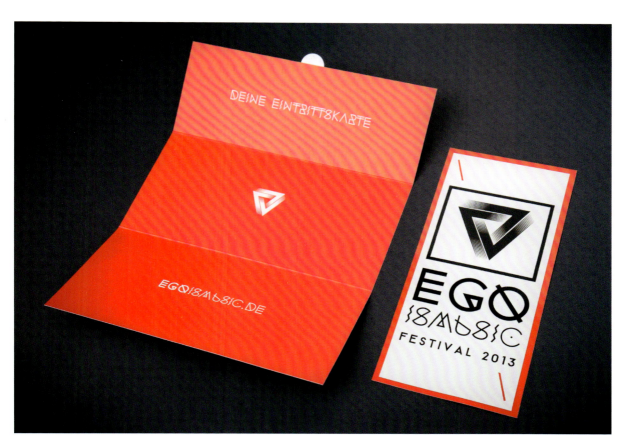
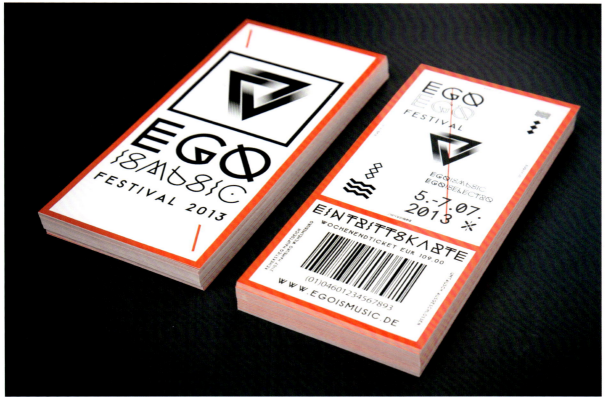

Kibsgaard-Petersen

设计机构: Heydays

红色色块配上击凸工艺和印章,充分呈现出一个有着厚重传统的现代企业。

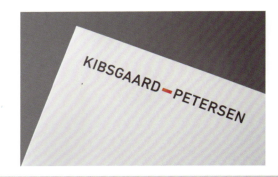

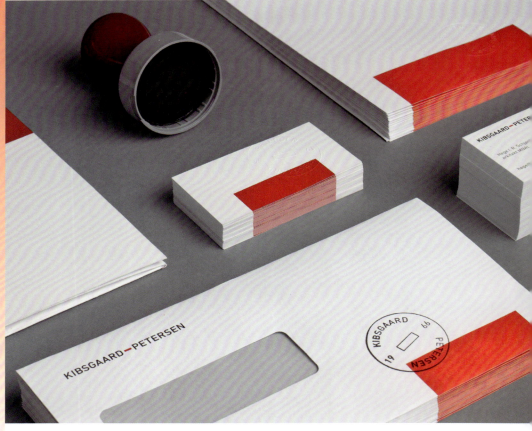

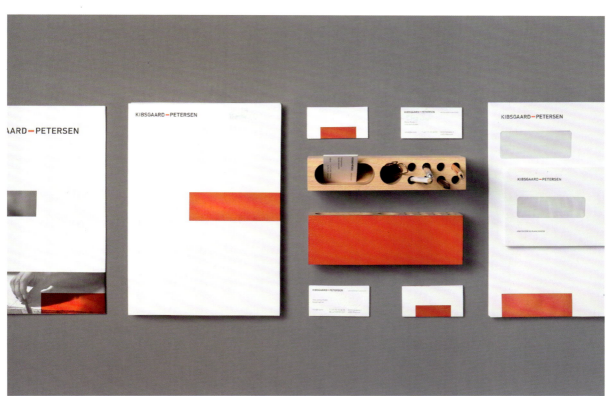
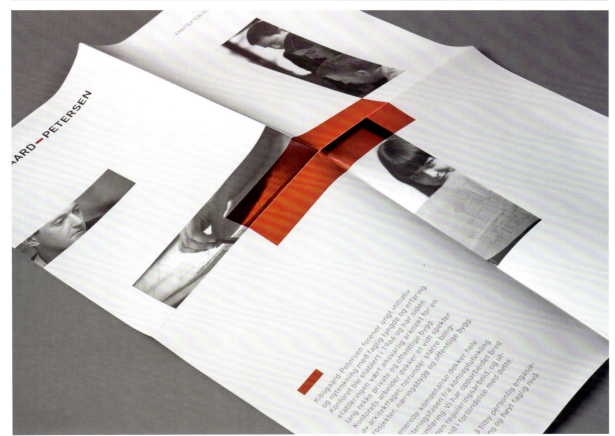

F. Ménard

设计师：Serge Côté, Andrée Rouette

与该品牌具有历史意义的标识设计相呼应，红色传达出这家公司丰富的品牌故事及历史，给人以正面的形象。

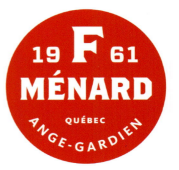

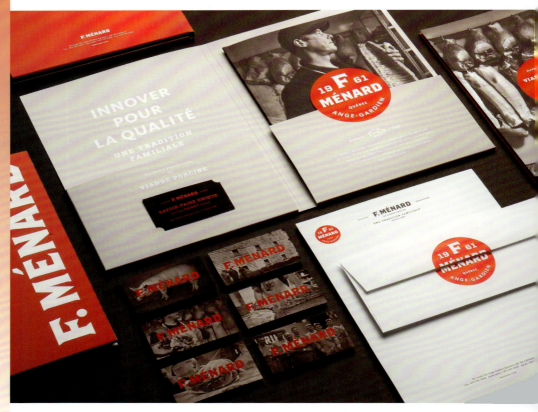

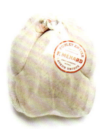
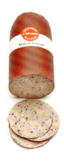
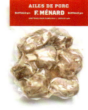
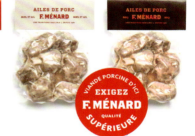
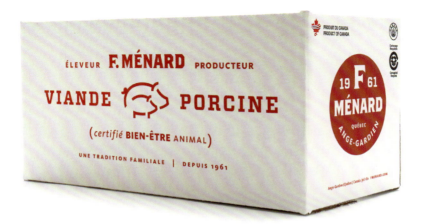
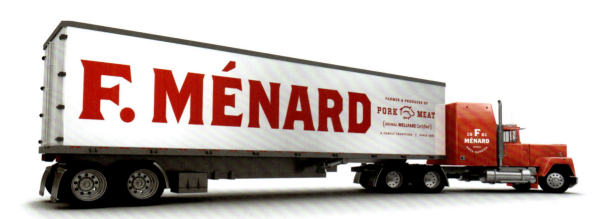

C:0 M:0 Y:100 K:0

Ideo Architekci

工作室: For brands.

Ideo Architekci是一家独立设计工作室。该品牌视觉设计包括一系列的办公用品,如胶带、笔记本、马克笔等。黄色增添了品牌的新鲜感与辨识度,呈现出充满创造力的工作室面貌。

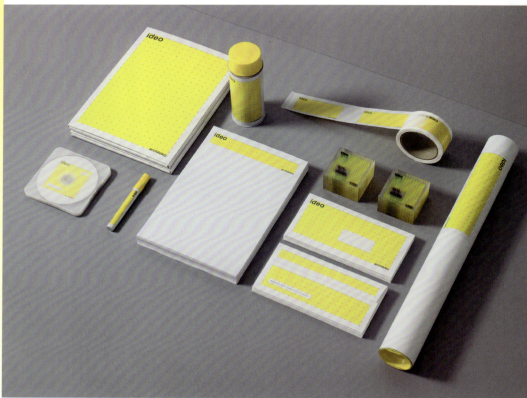

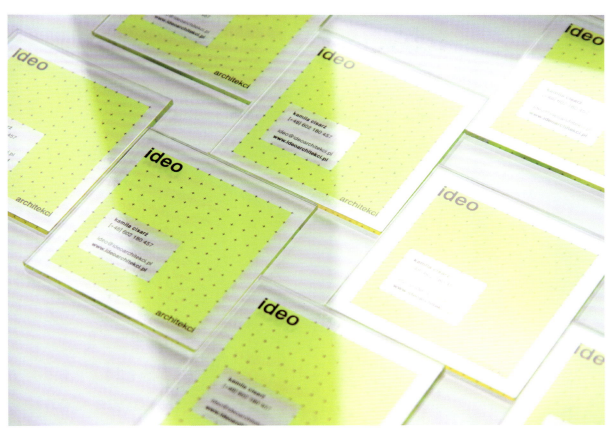
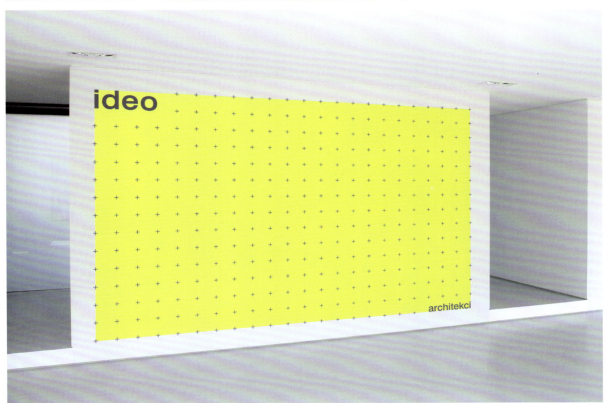

Jewish Museum & Tolerance Center

设计师: Olga Balina

Jewish Museum & Tolerance Center以松石蓝为品牌标识系统的主要背景颜色。令人愉快的蓝色与白色搭配,融入博物馆室内空间和导视系统的设计中,给人留下青春、个性的品牌印象,能够引起年轻人的心理共鸣。

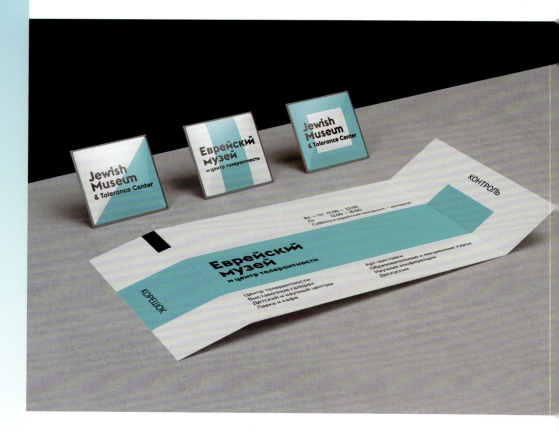

Еврейский
музей
и центр толерантности

Еврейский
музей
и центр толерантности

Jewish
Museum
& Tolerance Center

Jewish
Museum
& Tolerance Center

Еврейский
музей
и центр толерантности

Еврейский
музей
и центр толерантности

Jewish
Museum
& Tolerance Center

Jewish
Museum
& Tolerance Center

Еврейский
музей
и центр толерантности

Еврейский
музей
и центр толерантности

Jewish
Museum
& Tolerance Center

Jewish
Museum
& Tolerance Center

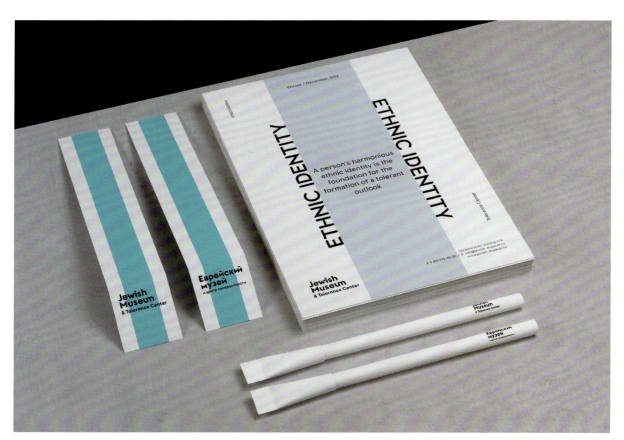
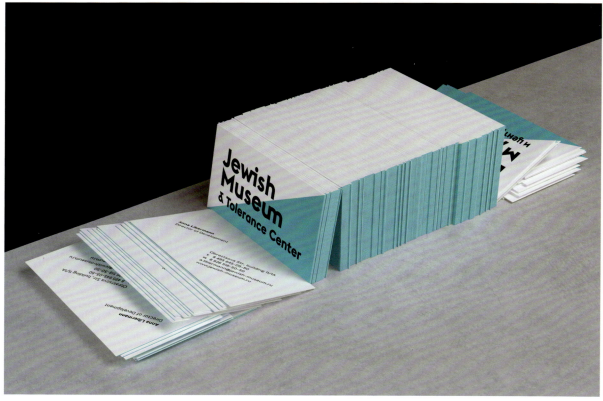

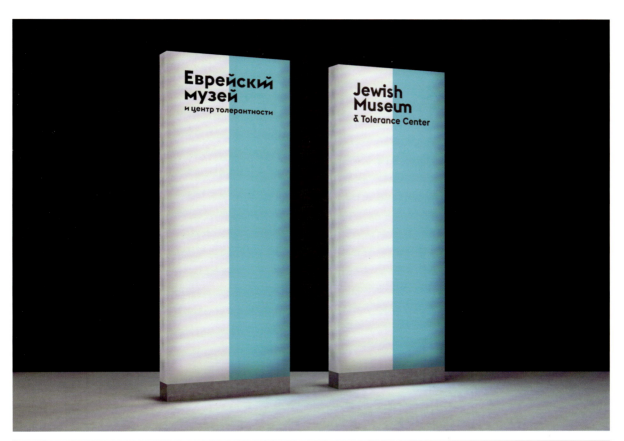
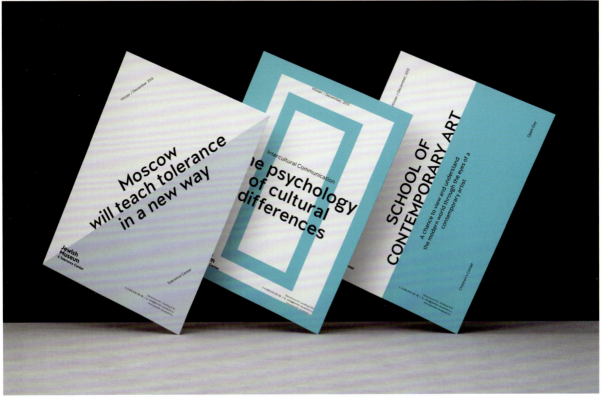

A-moloko

工作室：Ermolaev Bureau

A-moloko通过自动售货机出售牛奶，该标识源自自动售货机和品牌名字，以一系列清晰的小图标描述牛奶从生产到销售的过程。蓝色在俄罗斯牛奶市场的使用已有相当长的时间，该设计延续了这种蓝色调。

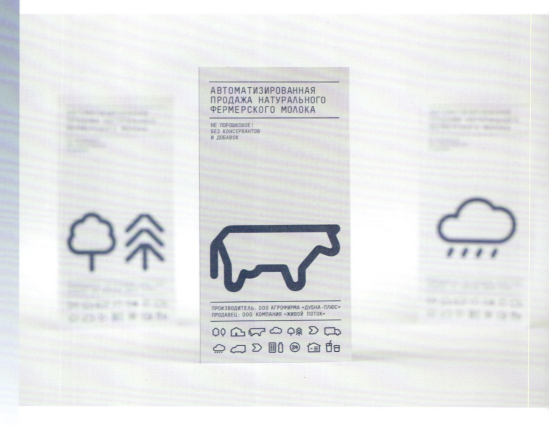

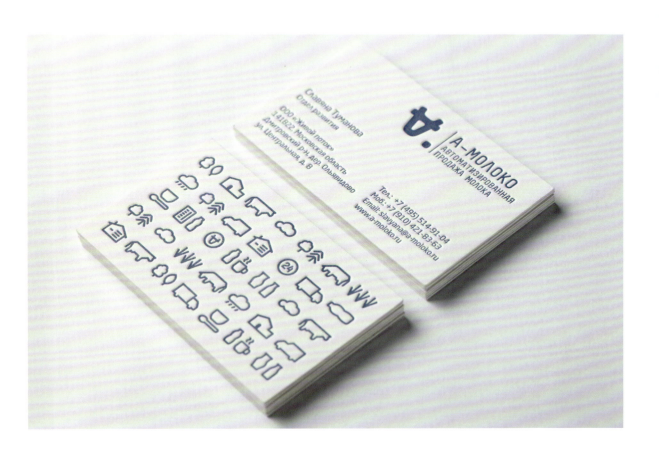

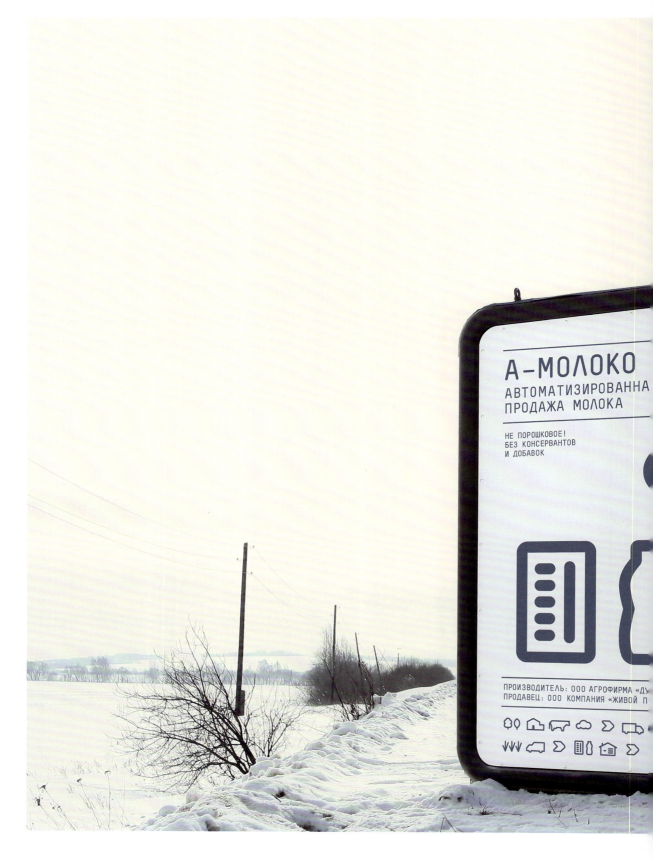

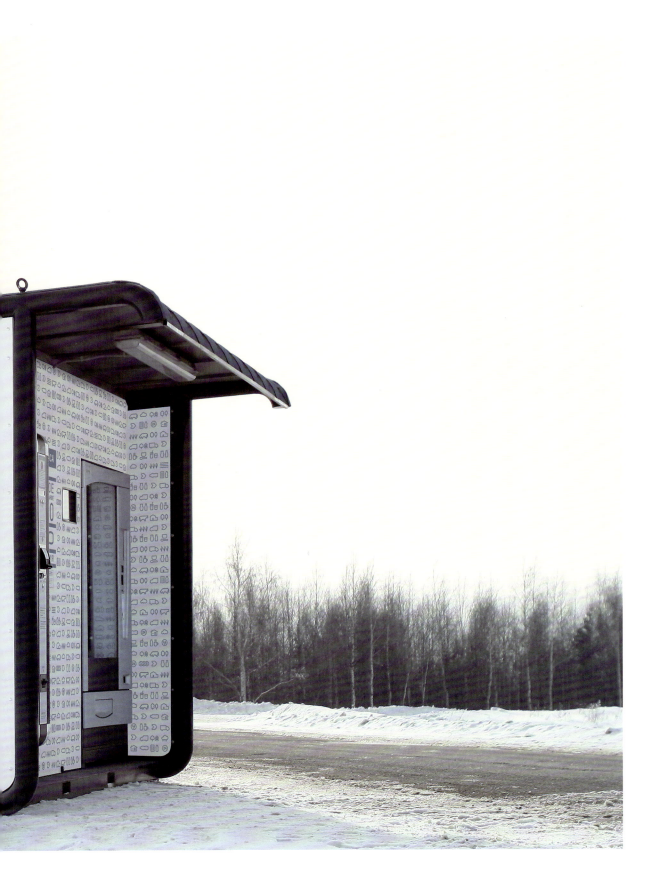

索引

#

25AH
www.25ah.se
56

26 Lettres
www.26lettres.com
152

A

ADDA STUDIO
www.adda-studio.de
128

Alessia Sistori
www.alessiasistori.com
68

Alexey Malina Studio
www.alexeymalina.com
98

Anagrama
www.anagrama.com
26, 42, 66

Aris Goumpouros
www.behance.net/aris-goumpouros
156

Asís
www.alessiasistori.com
22, 108

Atelier Nese Nogay
www.ateliernesenogay.com
50

B

Base
www.basedesign.com
184

BIS Studio Graphique
www.behance.net/bisstudio
46

Blok Design
www.blokdesign.com
70

Bold Scandinavia
www.boldscandinavia.com
120

BR/BAUEN
www.brbauen.com
118

Brandlab
Brandlab.pe
148

Buenaventura
www.buenaventura.pro
32

BVD
www.bvd.se
130

C

COLLINS
www.wearecollins.com
104

D

DESIGNADDICTED
www.designaddicted.de
188

E

enhanced Inc.
www.enhanced.jp
80, 138

Ermolaev Bureau
www.ermolaevbureau.com
202

Estúdio Gilnei Silva
www.gilneisilva.com
174

F

For brands
www.forbrands.pl
196

Frames
www.intheframes.com
166

Francesc Moret Studio
www.francescmoret.com
168

fromsquare studio
www.fromsquare.com
112

Futura
www.byfutura.com
114

G

Graphic design studio by Yurko Gutsulyak
www.gstudio.com.ua
122

H

Heydays
www.heydays.no
190

Hochburg
www.hochburg.design
128, 170

I

ICARUS creative
www.icarus-creative.com
178

Ineo Designlab
www.ineo.dk
176

L

La Tortillería
www.latortilleria.com
36, 90

Larry Chen
www.ponyoporco.com
162

Loonatiks Design Crew
loonatiks.gr
142

M

makebardo
www.makebardo.com
180

Marc Rimmer
www.marcrimmer.com
74

Menos es más
www.menosesmas.com.ar
62

Mireldy design studio
www.mireldy.com
160

Monica Lovati Studio
www.monicalovati.com
126

Munca Studio
www.behance.net/salvadormunca
34

muskat Kommunikationsdesign
www.muskat.design
60

N

Nick D'Amico
www.nick-damico.com
124

O

Olga Balina
www.vitandholga.com
198

P

Parámetro Studio
www.parametrostudio.com
76

Peltan-Brosz
www.peltan-brosz.com
86

Perky Bros
www.perkybros.com
30, 44

Pupila
www.pupila.co
40

R

Radim Malinic
www.brandnu.co.uk
110

Robot Food
www.robot-food.com
52

Ronnie Alley Design
www.ronniealleydesign.com
94

Ryan Romanes
www.ryanromanes.studio
146

S

Saxon Campbell
www.saxoncampbell.com
102

Serge Côté, Andrée Rouette
www.sergecotedesigner.com
192

skinn branding agency
www.skinn.be
150

Studio 33
www.studio33.hr
54

Studio. Build
www.studio.build
134

Sweety&Co.
www.sweetyand.co
100, 164

Studio fnt
www.studiofnt.com
136

T

Tough Slate Design
www.toughslatedesign.com
172

Triangle-studio
www.triangle-studio.co.kr
48

W

Wych Hendra
www.be.net/richwych
186

致　谢

善本在此诚挚感谢所有参与本书制作与出版的公司与个人,本书得以顺利出版并与各位读者见面,全赖于这些贡献者的配合与协作。感谢所有为本项目提出宝贵意见并倾力协助的专业人士及制作商等贡献者。还有许多曾对本书制作鼎力相助的朋友,遗憾未能逐一标注与鸣谢,善本衷心感谢诸位长久以来的支持与厚爱。

投稿:善本诚意欢迎优秀的设计作品投稿,但保留依据题材需要等原因选择最终入选作品的权利。如果您有兴趣参与善本图书的制作、出版,请把您的作品集或网页发送到editor01@sendpoints.cn。